普通高等教育动画类专业"十三五"规划教材

动画角色设计(第二版)

Animation Character Design

白洁 编著

清华大学出版社
北京

内 容 简 介

动画角色设计是动画设计的基础理论,是动画专业学生的必修课。

动画角色造型的创作思路与绘制,不同于以往的艺术造型。本书由7章构成,从动画角色设计的意义和功能入手,让学生了解动画造型的演变和发展;总结了动画角色造型设计师应具备的专业素养,并将动画角色分门别类;讲述了动画速写训练的必要性和绘制方法;对人体和动物的结构进行了"动画式"的分析和归纳,描述和演示了归纳概括的方法和步骤;介绍角色的透视原理和绘制方法;对动画角色色彩的设计原理、设计因素以及表现方式进行了阐述;对动画角色造型的外形、转面、表情、肢体语言以及夸张与变形进行讲解和演示;将服饰与道具概括分类;讲述了动物角色卡通拟人化设计的思路和绘制步骤,并将常见的动物角色进行分类。

本书不仅适用于全国高等院校动画、游戏等相关专业的教师和学生,还适用于从事动漫游戏制作、影视制作以及要参加专业入学考试的人员。

本书封面贴有清华大学出版社防伪标签,无标签者不得销售。
版权所有,侵权必究。举报:010-62782989,beiqinquan@tup.tsinghua.edu.cn。

图书在版编目(CIP)数据

动画角色设计/白洁 编著. —2版. —北京:清华大学出版社,2018(2024.8重印)
(普通高等教育动画类专业"十三五"规划教材)
ISBN 978-7-302-48646-6

Ⅰ. ①动… Ⅱ. ①白… Ⅲ. ①动画—造型设计—高等学校—教材 Ⅳ. ①J218.7

中国版本图书馆CIP数据核字(2017)第261010号

责任编辑:李 磊
装帧设计:王 晨
责任校对:成凤进
责任印制:宋 林

出版发行:清华大学出版社
 网　　址:https://www.tup.com.cn,https://www.wqxuetang.com
 地　　址:北京清华大学学研大厦A座　　邮　编:100084
 社 总 机:010-83470000　　邮　购:010-62786544
 投稿与读者服务:010-62776969,c-service@tup.tsinghua.edu.cn
 质 量 反 馈:010-62772015,zhiliang@tup.tsinghua.edu.cn
印 装 者:小森印刷(北京)有限公司
经　　销:全国新华书店
开　　本:185mm×250mm　　印　张:11.25　　字　数:239千字
　　　　(附小册子1本)
版　　次:2013年6月第1版　2018年1月第2版　　印　次:2024年8月第9次印刷
定　　价:59.80元

产品编号:075401-01

普通高等教育动画类专业"十三五"规划教材
专家委员会

主　编	鲁晓波	清华大学美术学院	院长
余春娜	王亦飞	鲁迅美术学院影视动画学院	院长
天津美术学院动画艺术系	周宗凯	四川美术学院影视动画学院	副院长
主任、副教授	史　纲	西安美术学院影视动画学院	院长
	韩　晖	中国美术学院动画艺术系	系主任
副主编	余春娜	天津美术学院动画艺术系	系主任
赵小强	郭　宇	四川美术学院动画艺术系	系主任
孔　中	邓　强	西安美术学院动画艺术系	系主任
高　思	陈赞蔚	广州美术学院动画艺术系	系主任
	薛　峰	南京艺术学院动画艺术系	系主任
	张茫茫	清华大学美术学院	教授
编委会成员	于　瑾	中国美术学院动画艺术系	教授
余春娜	薛云祥	中央美术学院动画艺术系	教授
高　思	杨　博	西安美术学院动画艺术系	教授
杨　诺	段天然	中国人民大学艺术学院动画艺术系	教授
陈　薇	叶佑天	湖北美术学院动画艺术系	教授
白　洁	陈　曦	北京电影学院动画学院	教授
赵更生	薛燕平	中国传媒大学动画艺术系	教授
刘晓宇	林智强	北京大呈印象文化发展有限公司	总经理
潘　登	姜　伟	北京吾立方文化发展有限公司	总经理
王　宁	赵小强	美盛文化创意股份有限公司	董事长
张乐鉴	孔　中	北京酷米网络科技有限公司	创始人、董事长
张茫茫			

丛书序

　　动画专业作为一个复合性、实践性、交叉性很强的专业，教材的质量在很大程度上影响着教学的质量。动画专业的教材建设是一项具体常规性的工作，是一个动态和持续的过程。配合"十三五"期间动画专业卓越人才培养计划的方案，结合实际优化课程体系、强化实践教学环节、实施动画人才培养模式创新，在深入调查研究的基础上根据学科创新、机制创新和教学模式创新的思维，在本套教材的编写过程中我们建立了极具针对性与系统性的学术体系。

　　动画艺术独特的表达方式正逐渐占领主流艺术表达的主体位置，成为艺术创作的重要组成部分，对艺术教育的发展起着举足轻重的作用。目前随着动画技术发展的日新月异，对动画教育提出了挑战，在面临教材内容的滞后、传统动画教学方式与社会上计算机培训机构思维方式趋同的情况下，如何打破这种教学理念上的瓶颈，建立真正的与美术院校动画人才培养目标相契合的动画教学模式，是我们所面临的新课题。在这种情况下，迫切需要进行能够适应动画专业发展自主教材的编写工作，以便引导和帮助学生提升实际分析问题解决问题的能力以及综合运用各模块的能力，高水平动画教材的出现无疑对增强学生的专业素养起到了非常重要的作用。目前全国出版的供高等院校动画专业使用的动画基础书籍比较少，大部分都是没有院校背景的业余培训部门出版的纯粹软件讲解，内容单一，导致教材带有很强的重命令的直接使用而不重命令与创作的逻辑关系的特点，缺乏与高等院校动画专业的联系与转换以及工具模块的针对性和理论上的系统性。针对这些情况我们将通过教材的编写力争解决这些问题。在深入实践的基础上进行各种层面有利于提升教材质量的资源整合，初步集成了动画专业优秀的教学资源、核心动画创作教程、最新计算机动画技术、实验动画观念、动画原创作品等，形成多层次、多功能、交互式的教、学、研资源服务体系，发展成为辅助教学的最有力手段。同时在视频教材的管理上针对动画制作软件发展速度快的特点保持及时更新和扩展，进一步增强了教材的针对性，突出创新性和实验性特点，加强了创意、实验与技术的整合协调，培养学生的创新能力、实践能力和应用能力。在专业教材建设中，根据人才培养目标和实际需要，不断改进教材内容和课程体系，实现人才培养的知识、能力和素质结构的落实，构建综合型、实践型、实验型、应用型教材体系。加强实践性教学环节规范化建设，形成完善的实践性课程教学体系和实践性课程教学模式，通过教材的编写促进实际教学中的核心课程建设。

　　依照动画创作特性分成前中后期三个部分，按系统性观点实现教材之间的衔接关系，规范了整个教材编写的实施过程。整体思路明确，强调团队合作，分阶段按模块进行，在内容上注重在审美、观念、文化、心理和情感表达的同时能够把握文脉，关注精神，找到学生学习的兴趣点，帮助学生维持创作的激情，厘清进行动画创作的目的，通过动画系列教材的学习需要首先明白为什么要创作，才能使学生清楚创作什么，进而思考选择什么手段进行动画创作。提高理解力，去除创作中的盲目性、表面化，能够引发学生对作品意义的讨论和分析，加深学生对动画艺术创作的理解，为学生提供动画的创作方式和经验，开阔学生的视野和思维，为学生的创作提供多元思路，使学生明确创作意图，选择恰当的表达方式，创作出好的动画作品。通过这样一个关键过程使学生形成健康的心理、开朗的心胸、宽阔的视野、良好的知识架构、优良的创作技能。采用多种方式，引导学生在创作手法上实现手段的多样，实验性的探索，视觉语言纵深以及跨领域思考的提升，学生对动画

创作问题关注度敏锐度的加强。在原有的基础上提高辅导质量，进一步提高学生的创新实践能力和水平，强化学生的创新意识，结合动画艺术专业的教学特点，分步骤分层次对教学环节的各个部分有针对性地进行了合理规划和安排。在动画各项基础内容的编写过程中，在对之前教学效果分析的基础上，进一步整合资源，调整了模块，扩充了内容，分析了以往教学过程的问题，加大了教材中学生创作练习的力度，同时引入先进的创作理念，积极与一流动画创作团队进行交流与合作，通过有针对性的项目练习引导教学实践。积极探索动画教学新思路，面对动画艺术专业新的发展和挑战，与专家学者展开动画基础课程的研讨，重点讨论研究动画教学过程中的专业建设创新与实践。进一步突出动画专业的创新性和实验性特点，加强创意课程、实验课程与技术类课程的整合协调，培养学生的创新能力、实践能力和应用能力，进行了教材的改革与实验，目的使学生在熟悉具体的动画创作流程的基础上能够体验到在具体的动画制作中如何把控作品的风格节奏、成片质量等问题，从而切实提高学生实际分析问题与解决问题的能力。

在新媒体的语境下，我们更要与时俱进或者说在某种程度上高校动画的科研需要起到带动产业发展的作用，需要创新精神。本套教材的编写从创作实践经验出发，通过对产业的深入分析以及对动画业内动态发展趋势的研究，旨在推动动画表现形式的扩展，以此带动动画教学观念方面的创新，将成果应用到实际教学中，实现观念、技术与世界接轨，起到为学生打开全新的视野、开拓思维方式的作用，达到一种观念上的突破和创新，我们要实现中国现代动画人跨入当今世界先进的动画创作行列的目标，那么教育与科技必先行，因此希望通过这种研究方式，为中国动画的创作能够起到积极的推动作用。就目前教材呈现的观念和技术形态而言，解决的意义在于把最新的理念和技术应用到动画的创作中去，扩宽思路，为动画艺术的表现方式提供更多的空间，开拓一块崭新的领域，同时打破思维定势，提倡原创精神，起到引领示范作用，能够服务于动画的创作与专业的长足发展。另一方面根据本专业"十三五"规划的目标和要求，教材的内容对于卓越人才培养计划，本科教学质量与教学改革以及创新团队培养计划目标的完成都有积极的推动作用。

余春娜

天津美术学院动画艺术系

前言

　　动画角色是构成每部影视动画作品的核心之一和灵魂所在，它能够展现主题，引导着整个故事情节的发展，与观众产生共鸣，是动画影片成功与否的重要因素之一。而动画角色设计是动画专业的必修课。无论是二维角色、三维立体角色、游戏角色，还是卡通玩具等造型的设计，都需要以扎实的美术功底为前提，对设计师的造型能力要求非常高，在此基础上，才能够学好动画角色设计。而一名专业的动画角色造型设计师，还要兼具化妆师、服装设计师和演员的能力，并且能够胜任各种不同造型的设计工作，而动画角色又不是孤立存在的，它要和整个影片相协调，符合剧本的需要和场景的变化。因此，动画角色造型设计师还要具有较强的团队协作能力。

　　为了培养符合新生代"国际规格"的动画创作人才，本书理论联系实际，能够全面系统深入地讲解动画角色造型设计的思路和方法。本书由7章构成，从动画角色设计的意义和功能入手，让学生了解动画造型的演变和发展；总结了动画角色造型设计师应具备的专业素养，并将动画角色分门别类；讲述了动画速写训练的必要性和绘制方法；对人体和动物的结构进行了"动画式"的分析和归纳，描述和演示了归纳概括的方法和步骤；介绍角色的透视原理和绘制方法；对动画角色色彩的设计原理、设计因素以及表现方式进行了阐述；对动画角色造型的外形、转面、表情、肢体语言以及夸张与变形进行讲解和演示；将服饰与道具概括分类；讲述了动物角色卡通拟人化设计的思路和绘制步骤，并将常见的动物角色进行分类。

　　本书内容图文并茂、通俗易懂，能够帮助学生找准学习方向，快速掌握学习方法，提高学习效率，提升思维能力、表现力和创造力。同时也为后续的动画分镜头、动画设计稿、原画设计、动画设计等工作打下坚实的基础。

　　本书由白洁编写，在成书的过程中，李兴、高思、王宁、杨宝容、杨诺、张乐鉴、张茫茫、赵晨、刘晓宇、马胜、赵更生、陈薇、贾银龙等人也参与了部分编写工作。由于作者编写水平有限，书中难免有疏漏和不足之处，恳请广大读者批评、指正。

　　本书提供了PPT课件和考试题库答案等立体化教学资源，扫一扫左侧的二维码，推送到邮箱后下载获取。

<div style="text-align:right">编　者</div>

目录

第1章 动画角色设计概述

1.1 动画角色设计的概念 ··· 2
 1.1.1 什么是动画角色造型 ······································ 2
 1.1.2 动画角色设计的意义与功能 ································ 6
 1.1.3 动画角色设计的是什么 ···································· 8
 1.1.4 动画角色设计的依据 ····································· 10
1.2 动画造型的发展史 ··· 11
 1.2.1 中国皮影戏 ··· 11
 1.2.2 欧洲动画造型的启蒙时代 ································· 12
 1.2.3 早期动画中的造型风格 ··································· 13
 1.2.4 动画发展的探索时期 ····································· 15
 1.2.5 动画发展的成熟时期 ····································· 17
 1.2.6 世界非主流派动画角色造型 ······························· 17
 1.2.7 西欧动画的造型风格 ····································· 19
 1.2.8 日本动画的造型风格 ····································· 23
 1.2.9 中国动画的造型风格 ····································· 25

第2章 动画角色设计的分类与动画师应具备的素质

2.1 动画角色设计的分类形式 ······································ 30
 2.1.1 写实类 ··· 30
 2.1.2 拟人类 ··· 31
 2.1.3 虚幻类 ··· 32
 2.1.4 写意类 ··· 34
2.2 动画角色设计者应具备的素养 ·································· 35
 2.2.1 动画角色设计者的素养 ··································· 35
 2.2.2 动画角色设计者应具备的专业技能 ························· 39

第3章 动画角色设计的基础训练

- 3.1 动画速写 ·········· 44
 - 3.1.1 什么是速写 ·········· 44
 - 3.1.2 什么是动画速写 ·········· 47
- 3.2 人体结构 ·········· 53
 - 3.2.1 人体的基本比例 ·········· 53
 - 3.2.2 骨骼结构 ·········· 56
 - 3.2.3 肌肉结构 ·········· 60
 - 3.2.4 动画角色造型设计中的透视 ·········· 64

第4章 动画角色造型的色彩设计

- 4.1 动画角色造型色彩设计的概念 ·········· 73
 - 4.1.1 色彩的基本概念 ·········· 73
 - 4.1.2 色彩的种类 ·········· 75
 - 4.1.3 色彩的象征与联想 ·········· 76
- 4.2 动画角色造型色彩设计的原理 ·········· 79
 - 4.2.1 原色、间色、复色 ·········· 79
 - 4.2.2 补色 ·········· 81
 - 4.2.3 色彩的要素 ·········· 82
 - 4.2.4 色彩的基调 ·········· 84
 - 4.2.5 冷暖对比 ·········· 86
- 4.3 动画角色造型设计的各种色彩因素 ·········· 87
 - 4.3.1 性别因素 ·········· 87
 - 4.3.2 年龄因素 ·········· 89
 - 4.3.3 性格因素 ·········· 89
 - 4.3.4 类型因素 ·········· 91
 - 4.3.5 环境因素 ·········· 92
- 4.4 动画角色造型色彩设计与表现 ·········· 94
 - 4.4.1 色彩对角色造型的塑造 ·········· 94
 - 4.4.2 色彩对气氛和角色心理的表现 ·········· 95
 - 4.4.3 色彩对光影变化的表现 ·········· 96

目录

第5章 动画角色造型的设计思路

5.1 动画角色造型的外形设计 …………………………………… 99
 5.1.1 造型的外形特征 …………………………………… 99
 5.1.2 造型的面部特征 …………………………………… 102
 5.1.3 造型的归纳处理 …………………………………… 104

5.2 动画角色造型的转面设计 …………………………………… 105
 5.2.1 动画角色造型的整体转面设计 …………………… 105
 5.2.2 动画角色造型的局部转面设计 …………………… 106

5.3 动画角色造型的表情设计 …………………………………… 109
 5.3.1 动画角色的常见表情 ……………………………… 109
 5.3.2 动画角色表情的夸张与变形 ……………………… 110
 5.3.3 表情与口型的关系 ………………………………… 112
 5.3.4 表情与肢体动作间的关系 ………………………… 113

5.4 动画角色造型的肢体语言设计 ……………………………… 115
 5.4.1 造型的肢体语言 …………………………………… 115
 5.4.2 造型的动态表演 …………………………………… 116
 5.4.3 造型的搭配组合 …………………………………… 118

5.5 动画角色造型设计的表现力 ………………………………… 120
 5.5.1 造型的表现力 ……………………………………… 120
 5.5.2 线条的表现力 ……………………………………… 121

第6章 动画角色造型的服饰与配饰设计

6.1 动画角色造型的服装 ………………………………………… 125
 6.1.1 动画角色服饰设计的表现方法 …………………… 126
 6.1.2 动画角色服饰设计的思路 ………………………… 129
 6.1.3 动画角色服饰设计的类型 ………………………… 133

6.2 动画角色造型的发型、胡须与饰物 ………………………… 137

6.3 动画角色造型的道具设计 …………………………………… 140
 6.3.1 实用类道具 ………………………………………… 142
 6.3.2 装饰类道具 ………………………………………… 143
 6.3.3 道具的材料质感 …………………………………… 144

第7章 动物角色造型设计

- 7.1 动物角色造型设计的基本绘制方法 ········ 147
- 7.2 动物角色的类型与设计思路 ········ 151
 - 7.2.1 蹄类动物的设计 ········ 151
 - 7.2.2 爪类动物的设计 ········ 157
 - 7.2.3 灵长类动物的设计 ········ 159
 - 7.2.4 鸟类动物的设计 ········ 160
 - 7.2.5 昆虫类动物设计 ········ 162
 - 7.2.6 两栖、爬行类动物设计 ········ 164
 - 7.2.7 其他类动物的设计 ········ 165
- 7.3 动物的拟人化表情和动作 ········ 167
 - 7.3.1 动物的拟人化表情 ········ 167
 - 7.3.2 动物的拟人化动作 ········ 168
 - 7.3.3 动物的拟人化服饰 ········ 169

第1章
动画角色设计概述

- 动画角色设计的概念
- 动画造型的发展史

1.1 动画角色设计的概念

形象性是艺术的共同特征，无论何种艺术形式，都离不开艺术形象的塑造，都具有相应的造型特点和手段。动漫作品作为一种艺术形式，同样离不开艺术造型。它具有艺术的共同特征，同时又具有自己的个性特征和独特的艺术语言。

动画艺术与所有艺术形式一样来源于生活，取材于生活。生活中所见到的各种形体，不外乎有两种形式：一种是以自然力量形成的自然型；一种是以人为力量所创造的人造型。而来自生活中的这些素材，均需经过加工才能成为动漫形象，如图所示。

上图为国产动画片《兔侠》的造型。

上图为美国动画片《海底总动员》中的造型。

上面几个卡通造型，都是参考生活中的实物而设计的。

1.1.1 什么是动画角色造型

动画角色造型就是一切用于动漫的影视作品、游戏、书籍、玩具中的造型，不论是

具象的人或动物，还是抽象的点、线、面，都可成为动漫中的角色造型。也就是说，动漫形象不受形体上的限制，而在于他是否被运用于动漫行业当中，并以动漫角色的方式表现出来，如图所示。

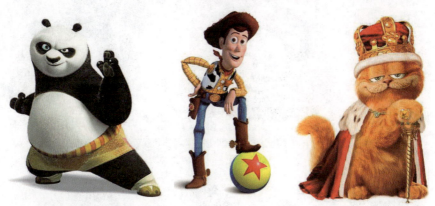

上图的《功夫熊猫》（左）、《玩具总动员》（中）是家喻户晓的经典美国二维动画片，《加菲猫》（右）是三维动画与真人实景相结合的同名影片中的动画造型。

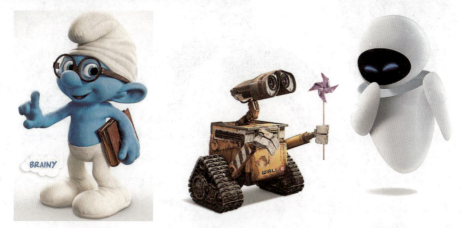

上图分别为三维动画影片《蓝精灵》和《机器人总动员》中的角色造型。

上图分别为动漫影片中的卡通角色,这些造型也被运用于动漫玩具、日用品的生产当中。

上图分别为动漫游戏场景中的角色,造型生动形象,让玩家在娱乐的同时,也能满足审美需求。

　　常见的主流动画角色造型包括平面的绘画形象、立体的偶像和计算机制作的二维或三维形象,其都是通过对人物、动物等角色和环境的设计,来再现造型在创作中的静态或动态的影像、表现情节与运动的过程,以及设计者的创作意图与思想感情,并能够反映现实生活与理想,如图所示。

上图为美国著名二维动画片《米老鼠和唐老鸭》中的主要角色,随着这部动漫影片的不断推广,这一造型也被制作成玩具模型和日用商品。

上图为三维动画片《动物乐园》和《马达加斯加》中的主要角色,从中可以看出同类动物的不同设计风格。

 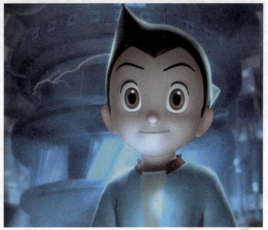

上图为三维动画片《浪漫的老鼠》和《铁臂阿童木》中的主要角色造型。

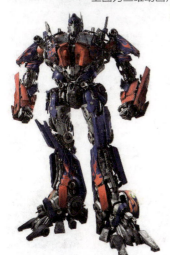 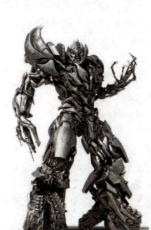 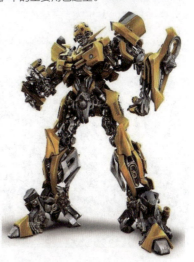

上图为电影《变形金刚》中的三维角色造型。

除主流动画角色造型之外,还有非主流类型。它主要体现在艺术动画、实验动画及个人

动画当中。这些动漫作品在艺术上追求个性化,注重表现的实验性;在作品的思想性上追求个人对社会事物的价值观和认知观,体现了创作者的思想和观念。这类动画的形象设计,同样应涵盖在动画造型这个大的概念范畴之中,如图所示。

上图为2005年,导演、动画家兼设计者谢恩·艾克(Shane Acker)推出的意识流实验性动画短片《9》,影片主角的设计是由拉链、纽扣、别针和麻布头组成,给人一种颓废感。故事讲述主人公9和5被带入了一个侵略者设下的陷阱当中,美丽的城镇已经被破坏,到处是破败不堪的场景。这部短片获得了很多奖项,曾获得第78届奥斯卡"最佳动画短片"提名。

1.1.2 动画角色设计的意义与功能

动画作为一种娱乐大众的手段,已被人们广泛地接受与喜爱。许多耳熟能详的动漫形象带给人们轻松、快乐、新奇、刺激等精神享受,这也是其他艺术表现形式所不能替代的,是动画艺术形象最重要、最有价值的体现。

角色造型是一部动漫作品的灵魂所在,是创作成功的基础,它引导着整个故事情节的发展。一部成功的动漫作品能吸引人,首先是要具有优秀的角色形象。

每当观众回忆起一些国内外经典的动漫作品,首先映入脑海的是那些生动活泼的艺术形象所留下的深刻印记,其次才是剧情,如图所示。

 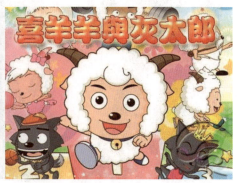

上图为美国经典动画片《猫和老鼠》中的角色。　　上图为国产经典动画片《喜羊羊与灰太狼》中的角色。

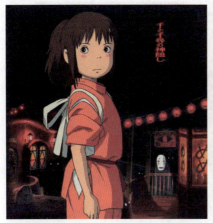

上图为日本动画片《千与千寻》中的角色。

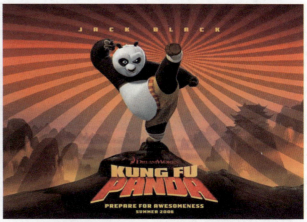

上图为美国动画片《功夫熊猫》中的角色。

所以说角色造型设计作为动漫作品的前期设计的重要环节，是影片成功与否的重要因素之一。

在动画作品中角色造型是创作过程中首先要遇到的一个环节，确立一个作品的风格最先要遇到的就是角色造型的设计问题，动漫作品当中的角色造型如同在故事片中的演员，也就是说创作者选择什么样的演员来演这个故事。"选演员"，实际上是在动漫创作当中进行角色造型设计所必不可少的一个环节，如图所示。

上面两幅图分别是美国动画片《冲浪企鹅》中的角色，从中能够看出，设计师在创作角色时，不仅仅是对外在形体的设计，同时也让每一个角色都具有自己独特的性格特点，让每一个形象都如同一名演员那样具有自己的表演风格，从而使角色更加生动、活泼。

动画的造型是什么样的，完全都取决于前期创作时的构思与设计。一个好的动漫角色和剧情可以催生一系列优秀的动漫产业，例如美国迪士尼公司设计的卡通形象，那些深入人心的动画造型吸引了几代人，同时他们也打造了一个庞大的娱乐产业帝国。因此作为一个合格且出色的动漫角色设计师不但要有扎实的专业基本功，而且要有丰富的生活积累和敏锐的市场洞察力，更需要全面综合的素质培养，如图所示为一些经典的卡通形象。

上图分别为家喻户晓的迪士尼经典动漫造型，事实说明能够成为好的商业动画片，不仅要有引人入胜的故事剧本，还要有形象生动、富有个性和特点突出的角色形象，具有吸引观众的角色，是影片经久不衰的前提条件。

1.1.3 动画角色设计的是什么

动画角色设计是在具有故事、剧情的前提下，对于动漫作品中的所有角色形象、服装、服饰、道具、动作特征，以及与环境的变化关系等所进行的形象创作和设定。其特征是通过造型语言将动漫作品中的内涵和设计者的审美观念外化成可视的形象，是动漫作品的一种外在美的表现形式。让观众在欣赏的过程中产生一种美的联想，以作品的角色表现来理解作品的真正含义，如右图所示。

上图是2007年皮克斯公司制作，由迪士尼电影公司出版的三维动画片《料理鼠王》中的主要角色造型设计。图中展示了主人公老鼠小米、厨师小宽和他们的朋友造型。从角色设计的夸张对比中，能够看出每个角色间明显的外观差别和不同的性格特征。

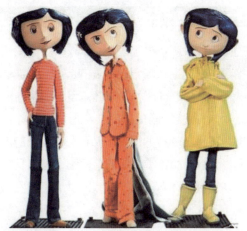

上图是美国偶动画片《鬼妈妈》中的小主人公造型。图中展示了小主人公卡罗琳根据不同情节在剧中不同场景的服装搭配和色彩的设计。

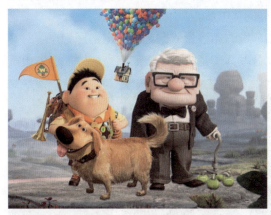

上图是美国皮克斯公司于2009年制作的三维动画片《飞屋环游记》中的两位主人公造型。图中展示了小男孩儿罗素和78岁的老人卡尔的造型，从中能够看到两者服饰样式和色彩的设计。同时为了更好地塑造角色的性格特征，合理增添了角色道具的设计，让角色特征更鲜明突出。

上图是2008年美国出品的三维动画片《功夫熊猫》中的主要角色造型。该片是一部以中国功夫为主题的美国动作喜剧片。本片以中国古代为背景，其景观、布景、服装甚至食物均充满了中国元素。故事讲述了一只笨拙的熊猫立志成为武林高手的故事。因此在每个动物角色的动作设计中，都能体现出中国功夫的特点，同时又各具特色。

上图是美国梦工厂出品的二维动画片《埃及王子》，该片以圣经旧约中的"出埃及记"为故事蓝本。从两图中能够看到根据情节、环境等外形和光影的变化，主角摩西的造型也在随之而改变，而这种变化同样也是由动画角色造型设计师们精心设计出来的。

1.1.4 动画角色设计的依据

- 要以生活为原型，在生活中寻找创作的素材，平时多观察生活中的事物，多收集多积累，可以通过速写或拍照的方式记录下自己需要的造型原型或动作。
- 要弄清动画的主题、体裁、风格、样式等，以此来设计造型的风格。
- 要根据创作者的总体艺术构思及编剧提供的文字形象来设计，不能脱离剧本情节的需要，造型不论是在静态，还是在动态的情况下都要符合剧情的需要。
- 要考虑到造型设计的诸多因素，如年龄、职业、性别、身份及民族等。
- 要进行必要的商业开发、市场调研等，这样才能扩大角色的受众范围，不至于受到很大的局限性。

动画角色设计，包括形象的内涵设定和形式设计。形象的内涵设定包括性格塑造与形象的表现；形式设计包括形式发现和形式创造，其是对来源于生活的感受以及对生活中的素材进行集中、概括和提炼加工等一系列的艺术活动。

动画角色设计，要以文学剧本对角色和环境的描述为依据。在对剧本深刻理解的基础上，运用美术的造型手段进行塑造，并充分发挥动画表现手法的特点，才能创造出符合剧本精神的动画艺术形象。

动画中的人物、角色、场景、道具以及一些特殊的效果，都是人为设计并创作出来的。而这些依靠人的主观能动性设计出来的造型所具有的独特魅力，往往是实拍电影无法达到的，如图所示。

上图为游戏《王者世界》的角色造型设计，不难看出每个角色的服饰道具均刻画得细致到位。

以上两幅图的造型设计中，不仅有角色的设计，还涉及角色的道具、服饰和背景效果等，每幅画面都有其自身独特的造型和色彩。

1.2 动画造型的发展史

1.2.1 中国皮影戏

造型艺术可以追溯到远古的岩洞壁画时期。在中外动画艺术的发展和探索中，不难看出，动画造型的形式与风格借鉴了很多的艺术表现形式，它永远都是和其他艺术门类一样是在继承和发展中不断进步与成熟的。例如，在民间美术皮影戏中就孕育出了动画造型的早期雏形，民间美术皮影戏是由人民群众创作的，以美化环境、丰富民间风俗活动为目的的，在日常生活中应用、流行的美术。它一般与民俗活动关系极为密切，但与其他民俗一样都具有实用价值与审美价值统一的特点。这一形式制作技巧高超、构思巧妙，擅长大胆想象、夸张，且常用人们熟悉的寓意谐音手法，积极乐观、清新刚健、淳朴活泼，表达了对美好生活的憧憬，富有浪漫主义色彩。

相传皮影始于商代的黄龙真人，至晚唐五代时始用于佛寺宣教活动，宋代影戏镂刻已成为专门行业。明清时代已在中国城镇和农村广大地区流传开来，并形成了各种不同的地域风格流派。它是一种用灯光照射兽皮或纸板做成的人物或动物剪影来表演故事的民间戏剧。它通常以牛皮、羊皮或驴皮为材料，经过加工、落样、雕刻、敷彩等方法制作成的戏曲角色形象，再通过民间艺人的操纵呈现给观者的艺术形式，如图所示。

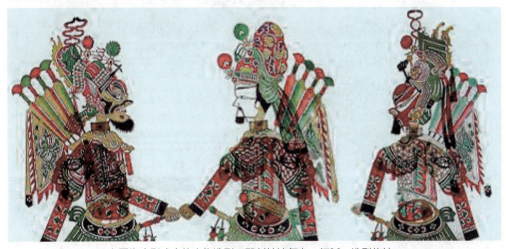

上图为皮影戏中的人物造型，雕刻技法复杂、细腻，造型传神。

皮影中的角色造型往往在表现上运用抽象或写实相结合的方法，也就是说角色形象只有全侧面的角度，但面容装束神韵生动、夸张幽默、诙谐浪漫、平涂着色且用色简练。有时还按戏曲中的生、旦、净、丑的模式进行设计。

在13世纪时，元代统治者把影戏作为宫廷和军中娱乐，中国的影戏随成吉思汗的大军，远征到欧亚大陆的广大地区，传播到波斯等阿拉伯国家，后来又辗转传入土耳其、东南亚一带，如图所示。

上图从左至右分别为印尼、泰国、埃及皮影戏。

上图从左至右分别为土耳其、丹麦、希腊、美国皮影戏。

1.2.2　欧洲动画造型的启蒙时代

早期动画的雏形光学玩具与影戏机，如图所示。

上图为19世纪流行于欧洲的各种光学玩具、活动视镜、影戏机，最后一幅是雷诺在葛莱凡蜡像馆放映动画《可怜的比埃罗》。

上图均为光学影戏中的造型。

左图为1877年艾米尔·雷诺发明的活动视镜，他是世界动画的先驱者，右图为法国朱尔·薛雷为雷诺画的动画海报《光亮的哑》剧中的造型。

1.2.3 早期动画中的造型风格

詹姆斯·斯图尔特·布莱克顿首先拍成逐格拍摄的动画片，包括非常成功的《一张滑稽面孔的幽默姿态》（1906）、《闹鬼的旅馆》（1906）和《魔笔》（1907）。1908年他首先采用介于特写和中景之间的近景镜头。他非常重视剪辑工作，从1908年至1913年剪辑了一组连集片《真实生活景象》。他是电影艺术发展史上富有革新精神和创造性的导演、组织者、制片人、演员、动画制作人之一。

上图为詹姆斯·斯图尔特·布莱克顿于1906年摄制的《一张滑稽面孔的幽默姿态》中的造型。

20世纪初的美国动画造型源于报刊上的连环漫画，如图所示。

上图从左至右分别是1917年由爱迪生出品，威利思·奥布莱恩编写故事并设计的《史前的悲剧》；1916年由国际电影服务公司出品，1921年由利昂设计的《小人物霍姆先生》；由温莎·麦凯与约翰·麦凯创作绘制的《名骑手》。

早期的动画家同时也是著名的连环漫画家温瑟·麦凯，他的作品涉及动画和动漫两种形式，如图所示。

上图为温瑟·麦凯创作的动画片《恐龙葛蒂》中的造型。

麦克斯·弗莱舍（1899—1972）和戴维·弗莱舍（1894—1979），弗莱舍兄弟也是早期美国著名的动画家兼漫画家，如图所示。

上图从左至右分别为1930年弗莱舍兄弟推出的动画片《贝蒂·波普》；1933年根据连环漫画《突眼》原型，改编创作的美国流行的动画角色大力水手波贝。

德国动画家洛蒂·赖尼格夏洛特·莱尼格（1899—1981）剪纸动画造型，她出生于柏林，德国动画创始人，如图所示。

上图为莱尼格23岁绘制的世界第一部最长剪影动画片《艾哈麦德王子历险记》，该片于1926年绘制完成。

1.2.4 动画发展的探索时期

华特·迪士尼（1901—1966）的主流派动画造型，如图所示。

上图分别为迪士尼动画片《米老鼠和唐老鸭》中的主要角色形象。

动画大师迪士尼的第一套系列动画片《爱丽丝梦游仙境》，造型生动活泼，如图所示。

上图均为迪士尼在好莱坞成立华特·迪士尼制片厂，摄制的系列动画片《爱丽丝梦游仙境》中的画面。1924年3月，第一部动画片《爱丽丝在海上的日子》上映。

上图为迪士尼于1953年重新拍摄的系列动画片《爱丽丝梦游仙境》中的场景。

迪士尼制作的第二套系列动画片《幸运的兔子奥斯瓦尔多》中的场景,如图所示。

上图均为《幸运的兔子奥斯瓦尔多》的宣传海报。

迪士尼公司于1935—1966年摄制的部分动画片,如图所示。

唐纳德鸭子系列片 1935年　　　《仙履奇缘》1950年　　　《小飞侠》 1953年

《睡美人》1959年　　　《忠狗101》1961年　　　《小熊维尼》1966年

1.2.5 动画发展的成熟时期

特克斯·艾弗里（1908—1980）是美国制作暴力动画片的代表人物。艾弗里小组创作的著名动画角色兔子布格斯、小鸭达菲、肥胖小猪波尔基已成为美国动画中的经典角色，如图所示。

上图分别为兔子布格斯、肥胖小猪波尔基等造型。

艾弗里笔下的角色造型聪明狡诈且神经过敏，故事情节荒诞离奇，节奏疯狂，打斗激烈，常以充斥暴力的恶作剧嘲笑守旧的传统观念。艾弗里本人所惯用的这些疯狂而怪异的表现手法，使得评论家们把他看成一位无政府主义的电影制片家，如图所示。

上图分别为特克斯·艾弗里笔下生动活泼的角色造型。

1.2.6 世界非主流派动画角色造型

1941年，迪士尼手下的一群动画师举行罢工并脱离了公司，以约翰·哈勃莱等人为首的动画师在1943年创建了美国联合制片公司，他们创作一种自由简练的动画风格，以摆脱迪士尼风格的影响，在制作上实行一种可节约动画成本的有限动画制，他们的绘画风格对战后西欧和东欧一些国家的动画作品产生了极大的影响，如图所示。

上图分别为动画片《马古先生》中的角色造型。

上图分别为萨格勒布动画学派制作的动画角色造型。

堪称木偶动画王国的捷克自20世纪40年代以来生产动画片已近万部,其艺术水平在世界享有盛誉。20世纪四五十年代形成了以基里·特恩卡、海·泰尔洛娃及卡雷尔·泽曼为代表的动画学派,其独特的木偶造型已成为捷克动画艺术宝库中的经典珍品,如图所示。

上图为捷克动画大师基里·特恩卡的偶动画和手绘作品。

上图从上至下分别为捷克偶动画大师泰尔洛娃于1956—1965年摄制的偶动画片《米查克福里车克》《雪人》中的角色造型,在此期间他还摄制了动画片《毛线的故事》。

上图中的动画作品拍摄于1997—2002年,由上至下分别为动画片《巴比隆》和《三个福》,导演都是当代不很出名的新秀,但其风格折射出时代感,同时也标志着捷克动画新时代的到来。

1.2.7 西欧动画的造型风格

英国1906年便生产出了动画片,如动画大师哈拉斯制作的动画片《动物农庄》,以及乔治·邓宁的《黄色潜水艇》均是著名的动画杰作,如图所示。

上图为英国动画大师乔治·邓宁制作的动画片《黄色潜水艇》中的造型。

上图为法国动画大师保罗·格里莫制作的动画片《国王与小鸟》中的角色造型。

上图为动画片《哗啦哗啦漂流记》中的角色造型。该片的编导是雅克·雷米·杰赖德,获柏林影展特别推荐项目——最佳电影奖,并入围奥斯卡最佳短片奖,是2004年法国最卖座的动画片之一。

上图为比利时动画大师拉乌尔·塞维斯创作的动画片《人鱼》中的角色造型。

俄罗斯电影以其独特的艺术表现手法和深刻的哲学思想,配合充满温情的人文精神而屹立世界电影之林。俄罗斯动画艺术家们以他们独特而严谨的创作态度,结合俄罗斯民族对艺术、对完美主义的追寻,使俄罗斯动画以其温婉含蓄又充满历史韵味的深沉气质而有别于美国和日本动画。俄罗斯动画造型以艺术风格多样,与民族文化相结合,追求个性,强调艺术韵味,表现手法不拘一格而著称,如图所示。

上图为俄罗斯动画大师特罗夫创作的动画片《老人与海》中的角色造型。

上图为俄罗斯动画大师特罗夫创作的动画片《美人鱼》中的角色造型。

上图中体现了丰富多彩的俄罗斯动画造型风格。

上图展现了两部俄罗斯漫画造型风格的动画片,左图为《一个犯罪的故事》,中图和右图为《拍片记》。

加拿大动画史的先驱者当属布赖恩特·弗莱尔，他在法英美学习动画后，于1927年出品剪影动画《微笑》，以及后来的《朦胧》《巨人杀手杰克》，1939年，加拿大国家电影局成立，在动画大师麦克莱伦的主持下，团结了一大批具有卓越才华的动画家，在初期阶段，动画部以最廉价的设备创作出一批富于想象力和新鲜感的影片，如《幻想曲》《三只瞎老鼠》等动画片。在长达半个多世纪的时间里，他们创作了独特的应用各种材料的风格各异的适合成人欣赏的艺术动画片，在世界动画大赛中屡夺桂冠，成为奥斯卡动画大奖专业户，如1952年麦克莱伦创作的《邻居》；1977年科·侯德曼创作的《沙城堡》；1981年巴克创作的《摇椅》。而加拿大的动画电影也以其卓越的实验性、探索性和强烈的个人风格受到世界的瞩目，如图所示。

上图中左图为珍妮特·帕尔曼1996年制作的动画片《两者争食》中的角色造型，它是一部精美的动画寓言，充满智慧与幽默，深受少年儿童的喜爱；右图为约翰·维尔顿1978年制作的动画片《特殊邮件》。

加拿大动画大师诺曼·麦克莱伦的动画富于诗意的幽默感，手法简洁明快，体现出一种纯朴而又天真活泼的精神，充满了人情味和高尚的思想。如他在胶片上绘画制作了动画片《代表胜利》，用叠化手法拍摄了动画片《云雀》，以及获得国际16次褒奖的《双人舞》，其使用精巧的灯光与摄影合成使起舞的演员通体透明，产生强烈的空间造型感染力，如图所示。

上图从左至右分别为加拿大动画大师诺曼·麦克莱伦的试验动画作品《云雀》《双人舞》。

上图为加拿大动画大师科·侯德曼和他1977年拍摄的动画片《沙城堡》。侯德曼以3盒沙子一举赢得奥斯卡最佳动画片奖。

上图为加拿大动画大师凯洛琳·丽芙1990年制作的动画片《两姐妹》和1974年制作的动画片《猫头鹰和鹅的婚礼》。

弗雷德里克·巴克生于法国雷恩。1952年进入加拿大广播公司,1968年从事动画创作。曾4次获奥斯卡最佳动画片奖提名,成为加拿大家喻户晓的艺术家,也是国际动画界公认的天才动画艺术大师。1981年他创作的动画片《摇椅》是以彩色笔画在冷冻的胶片上制作而成的,其共获23项世界动画大奖,如图所示。

上图分别为动画大师弗雷德里克·巴克创作的动画片《摇椅》。

《咒文》1970年　　　　《一无所有》1978年　　　　《出游》1976年

上图均为动画大师弗雷德里克·巴克的作品。

上图为由艾莉森·斯诺顿和戴卫·法因绘制的动画片《鲍伯的生日》中的造型，该片荣获奥斯卡奖。

1.2.8 日本动画的造型风格

日本动画早期的造型风格与浮世绘紧密相连，下川凹夫在1917年制作的动画片《芋川椋三玄关·一番之卷》，被认为是日本的第一部动画片，也有说是北山清太郎的《猿蟹和战》或幸内纯一的《塙凹内名刀》，这3人为日本动画的发展做出了启蒙性的贡献，如图所示。

上图为日本早期动画的造型风格，不难看出与浮世绘造型的互通之处。

手冢治虫是一位漫画家，同时也是卡通作家。手冢治虫所创作的漫画和卡通，对第二次世界大战后的日本青少年精神层面的培养影响之大，实在是无法估量。他是20世纪六七十年代最值得大书特书的日本动漫之父，如图所示。

《世界童话》　　　　　　　　　　《银河少年队》

上图为日本动画大师手冢治虫的动画作品，其造型生动可爱，深受读者和观众的喜爱。

手冢治虫的动漫作品，改变了以往日本漫画的格局，他用各种崭新的表现手法创立了情节漫画，使得漫画成为一种极富魅力的艺术，甚至对文学、电影等范畴也产生了巨大影响。他创作的电视动画片，如《铁臂阿童木》《森林大帝》等更是风靡全球，动画片出口到亚洲、欧洲、美国等，各种动画形象通过电视这种媒体，传播到世界的每一个角落，深入到世界儿童的心中，如图所示。

上图为动画片《铁臂阿童木》。此外，手冢治虫还进军成人世界，编绘了面向成人的长篇动画、漫画作品，晚年又尝试过"实验动画"，各个领域的成就在国际上极负盛名。面对未来，他从不知停息，永远抱有勇敢的开拓精神和饱满的热忱，其作品中始终贯穿着一个永恒的主题，那就是"生命的尊严"。

宫崎骏1963年进入东映动画，担任《穿长靴的猫》《动物宝岛》等作品的原画设计，转到A制作公司后，参与了《鲁邦三世》的演出，其后又转入日本ANIMATION，负责动画片《阿尔卑斯少女海蒂》画面的构成工作。1984年，他监督制作了《风之谷》剧场动画版，1985年，吉卜力工作室成立，宫崎骏陆续制作了多部长篇剧场动画，每一部都轰动了影坛，他的作品在国际上享有崇高的声誉。2002年他创作的《千与千寻》被授予第52届柏林国际电影节金熊奖，如图所示。

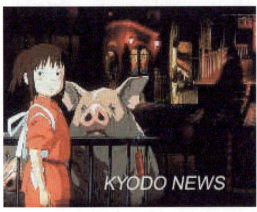
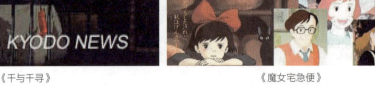

《千与千寻》　　　　　　　　　　《魔女宅急便》

《风之谷》

《龙猫》

上图均为宫崎骏大师的动画作品,其中的造型鲜明生动地反映出每一个角色的性格特征。

1.2.9 中国动画的造型风格

上图均为中国第一部有声唱片动画《铁扇公主》中的造型,它是由中国动画片开山始祖——万氏兄弟万籁鸣、万古蟾、万超尘创作的。

上图均为中国民族风格动画造型的经典之作《大闹天宫》,导演万籁鸣,美术设计张光宇、张正宇。本片分为上下两集,由上海美术电影制片厂制作出品。本片上集于1962年获第13届卡罗维发利国际电影节短片特别奖,1963年获第2届电影百花奖最佳美术片奖;上下集于1978年获第22届伦敦国际电影节最佳影片奖,1982年获厄瓜多尔第5届基多国际儿童电影节三等奖,1983年获葡萄牙第12届菲格腊达福兹国际电影节评委奖。

　　1960年创造了水墨动画片,把典雅的中国水墨画与动画电影相结合,形成了最有中国特色的艺术风格。它们以优美的画面和诗的意境,使动画艺术进入更高的审美境界,令人耳目一新,是动画史上的一个创举,它的成就在国内外引人注目,如图所示。

上图为中国第一部水墨动画片《小蝌蚪找妈妈》中的造型，1961年由上海美术电影制片厂出品，为世界动画影坛增添了最具中国民族传统风格的新片种。

上图为上海美术电影制片厂1963年制作的，全长21分钟的水墨动画片《山水情》，导演特伟、钱家骏，美术设计方济众，其堪称水墨动画片的杰作。

1978—1988年中国动画出现缤纷多彩的动画造型风格，如图所示。

《狐狸打猎人》1978年　　《雪孩子》1980年　　《猴子捞月》1981年

《南郭先生》1981年　　《鹿铃》1982年　　《鹬蚌相争》1983年

《九色鹿》1981年　　《蝴蝶泉》1983年　　《火童》1984年

《金猴降妖》1984—1985年　　《女娲补天》1985年　　《山水情》1988年

这一时期题材更为广泛，出现多部内容深刻、讽喻尖锐、针砭时弊的艺术动画片，如《三个和尚》《超级肥皂》《新装的门铃》《牛冤》等，对纠正"动画片即儿童片"的偏见，扩大动画片的受众群体，具有重要意义；同时，中国动画片的社会影响和国际声誉也大幅度提升，赢得了广泛的赞誉，如图所示。

《三个和尚》1980年　　《超级肥皂》1986年

1990年后，中国动画开始向国际看齐，借鉴国外的制作方法，如图所示。

上图为了摆脱滞后的动画困境，国产动画开始向国外学习，上海美术电影制片厂拍摄的《宝莲灯》投入了巨资，并聘请大牌演员来为影片配音。

上图为国产动画片《哪吒闹海》中的角色造型。

上图为二维动画片《梁山伯与祝英台》中的角色造型。

上图从左至右分别为国产动画片《海尔兄弟》《老夫子》《喜羊羊与灰太狼》中的角色造型。

上图从左至右分别为根据影视剧改编的国产动画片《武林外传》《小兵张嘎》中的角色造型。

第2章

动画角色设计的分类与动画师应具备的素质

- 动画角色设计的分类形式
- 动画角色设计者应具备的素养

2.1 动画角色设计的分类形式

早期的动画作品中的造型设计来自于流行的连环漫画和个体艺术家的个性化创作，都是以实验性表现为主，在角色的造型设计上没有具体的模式。在造型和表现手法上都含有各自的个性特点，风格样式多样化、多元化。目前，对于动画造型类型的划分，有很多种说法，随着动漫产业的发展，以产业化的产品形式呈现在消费市场，动漫的制作和生产利润密切结合，为了便于生产制作，提高效率和利润，出现了一些符合商业化流水作业的制作模式，造型也趋于程式化。

为了满足观众的审美情趣与口味，如今动画片的形式是越来越多，按动画角色造型的属性来划分，分为写实类、拟人类、虚幻类和写意类。

2.1.1 写实类

写实类造型是指它的形象处理和比例关系，基本上是以自然生活中的人或物，以及各种现象等为参照对象，是对原有物象进行适当的提炼和归纳，简化原有物象复杂的形态和结构，以突出物象的主要特征。造型追求真实、自然、细腻，如图所示。

上图为日本动画片《苹果核战记》和《灌篮高手》中的角色造型。

上图为日本动画片《攻克机动队》和《城市猎人》中的角色造型。

上图为美国动画片《疯狂鬼幽灵》和《丁丁历险记》中的角色造型,其中《疯狂鬼幽灵》是一部真人与三维动画造型相结合的动画影片。

上图为国产大型动画片《魔比斯环》中主人公的造型。

写实类的动漫角色造型更接近自然界中的状态,形象上更贴近生活。就如同上面几幅图,尽管他们的造型夸张,但其与现实世界中的人物形象十分相似,很容易识别。这也是写实类动漫作品之所以具有感染力的原因之一。

2.1.2 拟人类

拟人类造型是指对现实世界中的形象的特征、比例关系等加以夸张变形,保留它的局部外貌特征,突出展现其个性,如右图所示。

上图为美国动画片《了不起的狐狸爸爸》和《鼠国流浪记》中的角色造型,画面中的造型都穿上了人类的服装,动物们都能够像人一样直立行走。

上图为美国动画片《汽车总动员》和《机器人历险记》中的主要角色造型，画面中的角色都带有夸张的人类表情，且把角色丰富的内心活动表现得淋漓尽致。

上图为《忍者神龟》和《神奇的旋转木马》中的角色造型，手中配备了人类特有的打斗工具和乐器。

　　拟人类造型往往是将现实生活中，非人类的物体进行外形、表情以及动作上的夸张变形，使角色造型更具有人类的特点和人类的情感。通过角色形体上的丰富变化，来达到让影片更易与观众产生共鸣的目的。

2.1.3　虚幻类

　　虚幻类造型是指现实世界中不存在的，是被人们理想化的、虚构的形象。这些形象往往来自于神话传说，以及人们的梦境和幻想。例如，没有任何对照物的神灵鬼怪等，如图所示。

上面4幅图分别是现实生活中不可能存在的造型，设计师发挥了自己充分的想象力与创造力，将角色造型设计得生动真实。

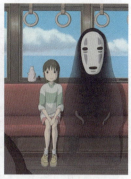

上图分别为日本二维动画片《千与千寻》中的小主人公和情节中所出现的虚幻造型。

上图均为游戏《魔兽世界》中的虚幻造型。

上图中左图为美国三维与实拍技术相结合的电影《变形金刚》中的虚幻造型,虽然这些汽车人拥有金属的外形、机器的速度、人类的情感,但这些元素无不是从现实生活中提炼出来的;右图为三维动画片《怪物史瑞克》中的角色造型,其中史瑞克一家虽然是虚幻的形象以及编撰的情节,但在角色造型上更多借鉴了人类的特征。

虚幻类的造型往往都是人们梦想中的英雄、魔鬼、怪物和精灵，这些形象是不可能在现实生活中与人类共存的。但其造型特征也都是来源于生活，是设计师在现实中所获得的灵感。从上面的几幅图例中就能够看出，这些造型分别具有人类、兽类和机械类的特点。

2.1.4 写意类

写意类造型是指实验动画片中带有抽象几何形体等符号的造型。将自然界无生命的物体赋予意识与生命，例如线条、图形、板块或光。这种类型的动漫作品基本上忽略了影片的故事情节，往往是在声画形式和视听语言方面进行大胆的尝试与探索，以无主题的抽象符号作为作品中的呈现方式，如图所示。

上图中左图用高度归纳法概括的几何形体，再现了生活中的常见物象，这种抽象的手法既精练又能够让观众理解；右图是游戏《线条先生》中的角色造型。

上图的造型都是典型的写意类造型，其中《南方公园》中的极简造型，让观众在看过动画片后依然过目不忘，角色的识别度很高。而儿童版MTV《我们将震撼你》中的蓝色水滴造型，虽然抽象但生动可爱，给人们留下了深刻印象，同时又具有现代感和时尚感。

写意类的角色造型往往出现在先锋类和实验性动漫作品中，他们不仅造型上都具有自己的特征，同时在一些动画短片中，造型的运动和表现方式都会具有自己鲜明的特点，奇特、滑稽、富有哲理，给人留下深刻的印象。

2.2 动画角色设计者应具备的素养

动画艺术作为一门综合的艺术形式,对创作者的素质有着全面的要求。作为一名优秀的动画角色设计者除了应该掌握扎实的造型基本功和熟悉动画创作规律之外,更为重要的是要有较为全面的人文素养。动画片与孩子有着密切关系,孩子们往往是在动画片中认识世界、完善自我。因此,动画创作与一般影视创作相比,更加担负着引导孩子、纯化心灵的神圣使命。

2.2.1 动画角色设计者的素养

1.造型艺术修养

动画艺术兼具电影艺术和造型艺术的属性,动画片是画出来的电影,或者说是固态的造型艺术形式在时间维度的延展。一百多年的动画艺术史只是几千年来的造型艺术史的短暂延续,如同一个母体里的胎儿,被深厚而丰富的传统艺术包裹着、滋养着。因此,一位优秀的动画艺术家的成长一定离不开对各种形式的传统艺术的了解。各个地区、各个民族的不同文化和传统,是动画艺术家进行思考与创作时的参照和灵感的源泉,如果动画艺术家对传统艺术茫然无知,则必然导致创作时的狭隘和自大,如图所示。

中国画

木偶

泥塑

非洲雕塑

玛雅文化

希腊文化

洞穴壁画

埃及壁画

浮世绘

文艺复兴

印象派

现代派

抽象主义

波普艺术

上图列举了不同国家、不同时期和不同流派的艺术作品。

2.文学修养

从大的方面讲，对文学的研修和热爱是完善自我，开阔视野，提高自身素质的必经之路。文学是人类思考的媒介，也可以说是各种艺术形式的源泉。对优秀文学作品的阅读实际上就是对世界的关爱和洞察，是对文学家、思想家的思想、情感及点滴感受的分享。

从小的方面说，动画艺术与文学之间有着必然的联系。一方面，有数不胜数的动画片都是来自于文学作品的改编，动画艺术和文学成为一体两面的关系，是一个内容的两种语言的表述形式；另一方面，所有的动画创作都必须开始于文学剧本，所有的动画创作过程都是文学形象向动画影像转化的过程。文学创作能力是动画创作者创作生命力的

重要标志。动画创作者对文学形象、意境的体会是否准确、生动,也是决定动画作品成败优劣的关键因素,如图所示。

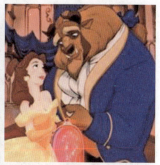

上图中左图和中图分别为根据中国古典名著改编的动画片《西游记》《花木兰》,右图为根据童话故事改编的迪士尼动画片《美女与野兽》。

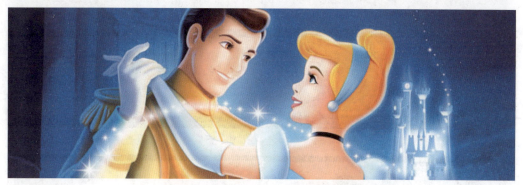

上图为根据童话故事改编的迪士尼动画片《灰姑娘》。

3.电影修养

动画片创作属于电影创作的范畴,动画片和电影同是运用视听语言展开叙述的,以传达思想感情的艺术形式。自电影发明以来,各个时代和国家的电影大师或其他行业才华横溢的艺术家纷纷投身到电影的创作中,并以他们各自独特的方式演绎着类似的故事。如何用独特的方式演绎类似的故事,如何创造有血有肉、性格丰满的角色,如何设计影片风格,构建戏剧场景,如何制造角色行为动机、设计表演动作,如何安排机位、剪辑镜头等,所有这些问题都需要我们不断地向电影学习、向电影大师学习,如图所示。

上图为动画片《星战前传》中的角色造型,从中能够看出造型师对角色的结构外形、服饰道具的精细设计。

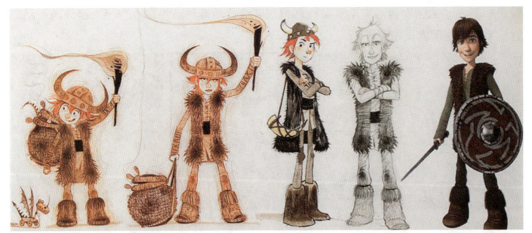

上图为三维动画片《驯龙高手》中的角色设计,与《星战前传》中的角色设计相比较,在设计思路上两者具有共性。

上图为一组动画电影分镜头设计,从中能够感受到角色的动作、表情、机位、景别变化和色彩光影的设计等。

上图为动画片《埃及王子》中的分镜头,通过与上图动画电影分镜头的比较,能够看出动画与电影的互通之处。

　　动画和电影共同的艺术属性一方面说明了熟悉电影的创作方式和流程对于学习动画是非常重要的,动画片的创作必须在影视创作规律的指导下进行运作。另一方面,当代动画与电影在创作语言上相互影响和渗透的倾向越来越显著,在创作题材、美术风格甚至是表演风格上相互借鉴并为彼此的创作提供丰富的灵感。动画与电影多样化的融合方式正不断地丰富着电影和动画的艺术风格。

4.合作的素质

　　任何一种艺术形式都会对我们的动画创作有不同程度的积极作用,精通动画创作中复杂流程的每一个环节可能是最理想的状态。但是,我们以个人的能力不可能够精通所有的艺术形式,也不可能胜任所有的创作任务。所以,在创作团队中的协助与合作就变得至关重要了。合作能力作为一种基础素质在所有的商业艺术运作中都有着不言而喻的重要性,然而在动画项目的运作进程中对合作的能力则有着更高的要求。每一个环节都必须充分考虑和了解其他部门的工作并与之协调。此外,合作的素质还表现在对导演和制片部门意见的服从和对其他工作人员观点的尊重。商业动画是受到各种条件限制和制

约的艺术形式，在创作中制片人和导演的意志往往会作为集体的意志体现在进程中的各个环节，这一形式是符合动画的商业运作和创作规律的。所以，团队中每一个成员的创作都要服从集体利益，在尊重和服从集体创作意志的前提下展现自己的艺术才华。

2.2.2　动画角色设计者应具备的专业技能

1.造型能力

动画角色造型与其他造型艺术一样，是通过形体和色彩来概括客观世界，表现主观世界，是通过绘画、雕塑和计算机建模等各种造型手段来传达我们对剧本的理解并对我们意念中的世界进行再现。所以，扎实的绘画基本功、准确的造型表达能力是我们从事动画角色造型设计工作的最基本的能力。在这个技术日新月异的时代，尽管计算机技术的发展越来越快，程序的实现能力越来越强，但能够快速捕捉我们头脑中灵感的手段仍然是我们手中的画笔。对于动画工作者而言，造型基础相当于你的语言表达能力，是你的想象力及创造性思维的表述手段，没有了这样的手段，你的构思将无法实现，如图所示。

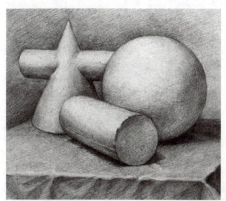

上图分别为动画角色造型设计师应具备的素描、速写和色彩搭配的绘画能力。

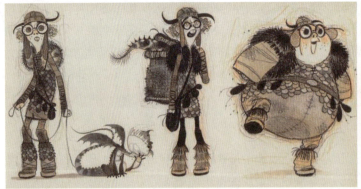
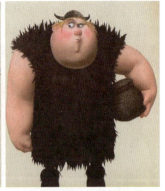

上图为三维动画片《驯龙高手》中的角色设计，不难看出即便是在三维的动画工作室中，手绘的各种草图、设计稿仍然是生动、快捷表达和流畅沟通的重要方式。

手绘能力是动画公司招聘人员时的重要考核项目。对动画设计者来说，保持这一能力也同样重要。每天要有不少于1小时的速写和默写训练，不断提高自己捕捉、记忆和准确描绘的能力。经常外出写生和绘制日常生活场景的速写，会提高你的画面控制能力和空间表现能力。持之以恒，点滴积累起来的能力和素材，会让你将来的创作受益匪浅。

2.色彩的感觉和控制能力

动画片是高度假定性和主观性的艺术创作形式，这样的假定性和主观性赋予动画艺术创作以更大的空间。与此同时，也对创作者提出了更高的要求。动画角色造型设计中的色彩设定是整个设计过程中的重要环节，创造者通常是先设计出数套色彩设定方案，然后从中选出表达创作主题最为确切的一套。创作者为了能够胜任这项工作，除了进行色彩写生练习、构图练习之外，还需要了解更多的关于色彩的知识。例如色彩的象征性，色彩对人们心理的影响，以及色彩对于不同地域、不同民族人们的独特意义等，如图所示。

上图为三维动画片《怪物公司》的角色设计，造型设计师为角色的材质和色彩提供了多种方案。

3.摄影和素材的收集作为手段

动画角色造型设计需要对生活进行细致的观察才能设计出生动的形象。数码相机可

以说是动画工作者的必备武器。同时可以从影视作品和网络中汲取丰富的素材。每一个有趣味的角落、一块腐蚀的墙壁、几片飘摇的叶子、天空的流云、相貌奇特的人或他的宠物等，都是我们创作所必需的"原生态"素材。所以生活中的街拍、图片素材、服装杂志的收集就显得尤为重要。而更重要的是培养独特的观察世界的方式和敏锐的观察力，唤醒你对周围的世界因为过于熟悉而变得麻木的神经，如图所示。

上图是为了更好地设计角色进行的街拍和搜集的网络图片。

上图能够看出角色的服饰、神态均参照了真实生活中的人物和事物。

4.表演艺术

　　表演对于动画学习和绘制而言,是必不可少的。要在日常学习和观看影片的过程中,揣摩角色表演和动机的关系。不同的角色具有自己特定的动作特征,不同的情节规定了具体的动作变化,同时不同的动作也在推动着情节的发展。动画角色的表演影响着动画片的叙事节奏,并且通过表演,控制好主要角色和次要角色的主次关系,让动画故事更具冲突性和可看性。为了更好展现动画角色的各种动作,达到表演的目的,还需要设计师面对镜子使自己进入某一角色的表演状态,以获得对角色肢体、表情、感觉、性格状态的深刻理解。

上图分别为美国二维动画片《人猿泰山》中主要角色的动作瞬间,虽然是静止的画面,夸张到位的动作设计,依然能够生动地反映出角色明显的性格特征、动作习性和丰富的情感变化。

第3章

动画角色设计的基础训练

- 动画速写
- 人体结构

3.1 动画速写

在讲解动漫速写之前,有必要先来了解一下什么是速写。因为动漫速写是构建在速写基础之上的一种绘画形式和训练方法。

3.1.1 什么是速写

对于初学者来说,速写是一项训练造型综合能力的方法,是在素描中所提倡的整体意识的训练和发展。它要求在较短的时间内画出所需要表现的对象。速写的这种绘画特性,主要受限于速写作画时间的短暂,这种短暂又受限于速写对象的活动特点。因为速写是以运动中的物体为主要描写对象,画者在没有充足的时间进行分析和思考的情况下,必然以一种简约的综合方式来表现。速写训练是对学画者观察能力、分析能力、理解能力和表现能力的全面训练,如图所示。

上图为绘画大师伦勃朗的速写作品。

上图为绘画大师门采尔的速写作品。

上图均为动物速写。

1.速写的作用

速写是由造型训练走向造型创作的必然途径。经常进行速写练习,能使人迅速掌握人体的基本结构,熟练地画出人物和各种动物的动态和神态,对创作构图的安排和情节内容的组织会有很大的帮助。同时它还能为创作收集大量的素材,好的速写本身就是一幅完美的艺术品。速写不但能培养人敏锐的观察能力,使人善于捕捉生活中美好的瞬间。还能够培养人的绘画概括能力,使人能在短暂的时间内画出对象的特征,并且提高绘画者对形象的记忆能力和默写能力。对于初学者来说,速写是一种学习用简化形式综合表现运动物体造型的绘画基础课程。对于绘画创作者来说,速写是感受生活,并将其记录下来的一种方式。它使这些感受和想象形象化、具体化。还能够探索和培养具有独特个性的绘画风格,如图所示。

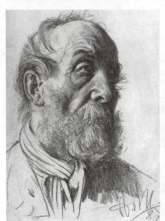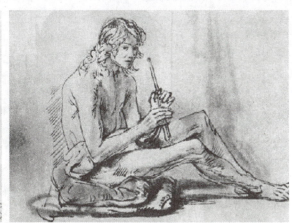

上图均为大师的人物速写作品。

2.速写的3种表现形式

首先,最常见的是以线的造型为表现形式,而这种方式是速写表现中最直截了当的一种方法。线条除了具有描绘对象形体的功能外,其自身还具有艺术表现功能,它可体现出丰富的内涵,如力量、轻松、凝重、飘逸等美感特征。绘画者在画速写的时候,会

通过线条的运用不知不觉将自己的艺术个性流露出来,如图所示。

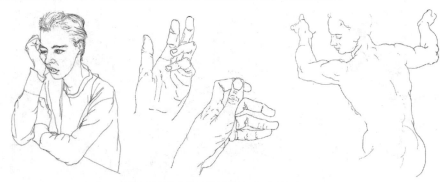

上图分别是以线的造型为表现形式的速写。

其次,是线与面结合的形式,有时画者为了使画面的气氛更加丰富,在结构转折处衬些明暗调子,来增加速写的艺术表现力,如图所示。

上图分别是线与面结合形式的速写。

再者,就是纯明暗关系的速写,这种较为少见。但是有些画家为了追求自己的风格,也会出现其他的速写表现形式。但对于初学者而言,为了能够尽快地达到训练的目的,还是从基础的、易于掌握和表现的方法着手较为实际,如图所示。

上图分别是纯明暗关系的速写。

画好速写有三点需要注意。首先是观察,任何形都有自己的特点和个性,在大小、长短、曲直、方圆的对比中展现自己形状的个性。其次是准,速写不同于素描的是要在很短时间内完成,这就要求绘画者必须能看准形。而最后是注意用线。

3.1.2 什么是动画速写

动画速写是角色设计师进行创作时素材收集、积累各种形象资料的重要手段，以便于集中、概括塑造典型化的形象。涉及的对象不仅包括人物、动物，还可以包含一些无生命的物体。介于速写的基础之上，动漫速写着重研究、概括和表现。它把研究运动规律作为要点，着重分析形象的动态视觉图式。在分解每组动作或每个具体形态转折关系中，把握动作的转折点和体态置换关系，从而形成一种完整的动作链，如图所示。

上图均为动漫速写的人物、动物练习，其中主要针对被画角色的动态进行描绘。

动漫速写以线作为主要造型语言，在手法上"写实"与"写意"相结合，概括提炼和夸张并用，这与动画专业特殊的造型方式是分不开的。线的长短、粗细、疏密、节奏和韵律会随主观情感变化而呈现活力。它作为主要造型手段其直接性和抽象性对速写表现的主动性至关重要，线的造型功能和审美功能在速写中均得以完美统一，如图所示。

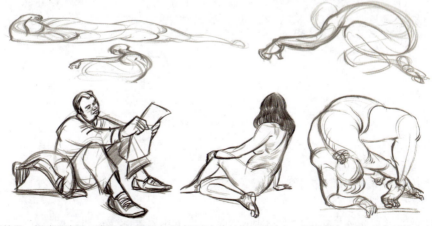

上图表现的是一组动漫速写，速写中主要是在通过研究人物结构的基础上，以线条的虚实变化来勾勒出人体动态。

1.动画速写的作用

往往在动漫速写训练中,要解决的一个目的是将生活中的自然形象转换为审美实践,迅速提高自己的视觉敏感力和对形象的综合判断力,在生活中积累大量的形象素材,归纳消化,通过联想创造形成鲜明的艺术形象。

2.动画速写的两种训练类型

动漫速写与速写的练习方法有相同之处,都是要经过由简到繁、由静到动、由慢到快、从描绘有规律的对象再到无规律的对象、并让临摹与速写相结合的过程。同时,它也有自己的特点。

一种是从中研究规律。以写实为主,扎实严谨,尽可能准确地反映对象的特征、形体及动态关系,寻找规律,默记于心。一般从慢写入手,对静态形态进行深入的研究和分析,从内部结构到外部形象进行深入体会,并能准确严谨地表现出来,如图所示。

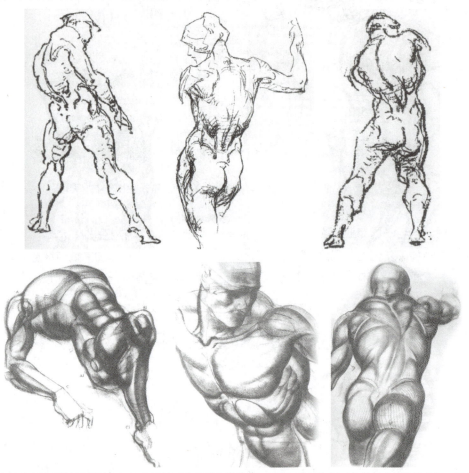

上图中的速写练习从解剖学入手,主要是针对人体结构的分析与研究,从而加深对人体动态规律的理解和把握。在练习这种速写的初期,易慢不宜快。

另一种是从中提炼表现。在速写中融入个人理解和审美经验,对生动形象有主观处理和概括夸张的表达,更适于在生活中捕捉动态形象,为动画设计累积素材,如图所示。

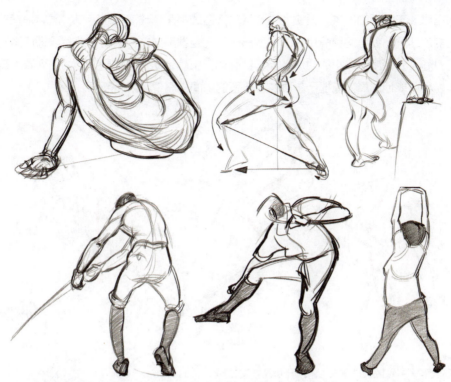

上图中的速写练习主要是针对人体大的动态进行训练,能够练习速度、记忆和概括能力。

许多经典动画片的动物造型,在创作前,设计师都是先观察现实生活中他们的特征、习性,收集大量的素材,画了很多的速写。并在此基础上提炼概括出来的,而且将设计的每一个角色都进行了拟人化的处理,赋予了他们独特的个性,让角色更生动和具有感染力,能够和观众产生共鸣。

3.动画角色速写的特点

动画速写的基础训练,更重视研究规律,提炼概括生动的形象、表情特征、形体关系和动态特性,在速写中体验表现具有生命力的形象,培养准确生动的造型语言,抒发自己独特的感受,准确表现眼中美的世界,从而创造鲜活的动态艺术形象。

从概念的理解上常把速写定位于迅速捕捉形象的一种造型手段,它具有准确、生动、快速抓取的本质。而绘画和创作者又不能把速写仅仅理解成为绘画速度上的快与慢。对于动漫专业的速写训练,绘画速度的快和慢,并不是主要目的,而应该理解为创作者在相对短的时间内,对所表现对象特征的综合概括与提炼,所以慢写更便于研究对象的内在特质和结构。慢写是速写的基础与铺垫,通过在充分认识和理解的基础上,表现对象才能掌握对象的特殊形体变化和运动规律。

4.对动态规律的把握与记忆

对于角色动态规律而言,动漫速写应当捕捉角色最具有代表性的运动,抓住角色最为生动的动态瞬间。往往这些生动活泼的动作都是在角色的运动过程中体现,这就不仅仅需要绘者当场写生,同时还要再加上记忆补充完成角色设计。

依据对动态瞬间的印象，很快地用几条动态曲线将角色动态记录下来，然后根据对角色造型结构的理解，参考角色静止时的造型形态补充整理完成，一般动态速写要循序渐进，首先从相对静止、幅度比较小的动作入手，然后逐步由静到动、由慢到快、由简到繁。研究性的速写要尽可能地选择最能提示本质的、典型的瞬间来表现，如图所示。

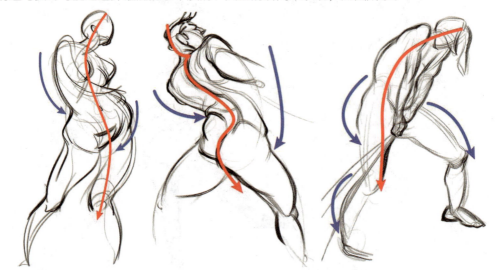

上图的动漫速写中，红色线主要是人体躯干运动时的主要动态线；蓝色线是人体运动中的外轮廓线，也叫辅助动态线。

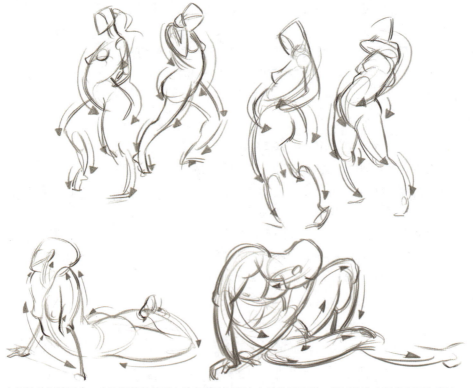

上图的动漫速写中，主要训练的是对人体在运动过程中大的外轮廓线，即辅助动态线的概括和描绘。

要想画好动态线应当注意到，它是由人体动作变化产生的，是外形上最明显、衣服与身体贴得较紧的部位。并且画动态线时，要抓关键的、大的部位的动势，以及动态的重心。因为动态线是非常简练的线条，所以动态线的多少要根据动作的复杂程度来决定。绝大多数情况下，在每个动作中，主要的动态线仅有一条，其他的都是动态辅助线。另外还要抓住人体的各个关键部位的结构关系，如头与肩、手臂与躯干、骨盆与腿、大腿与小腿的关节和小腿与脚的结合处，如图所示。

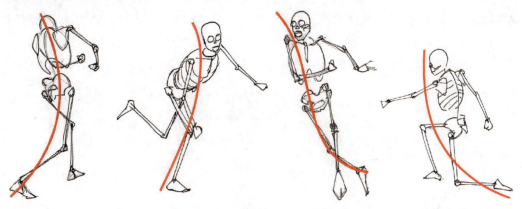

上图中的红色线，主要表现的是人体运动时的主要动态线。

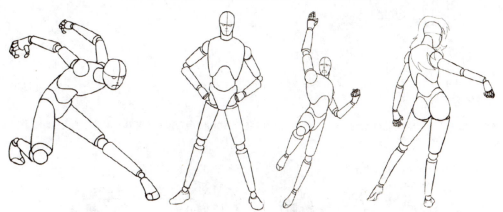

上图中通过归纳了的几何人体，来表现人体在运动时，主要活动关节与身体各个部分的链接关系。

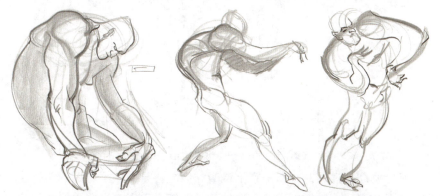

上图中的速写，运用简练的线条，生动概括地表现了一组正在运动中的角色。

作为一名动画角色设计师,在提高动态写生能力的同时,还要经过不断的默写与临摹,加强对角色包括动态、静态在内的各种形态的记忆能力。要想画好角色动态速写,就要基于对人体解剖结构的了解。不只是研究人体结构的一般生长规律,还要研究人体结构在运动之中的变化规律。

5.动态速写的绘制步骤

首先,认真、仔细地观察角色的动态,选择典型的动作,集中注意力,完整地感受角色的动态特征。接着,快速地画出主要动态线和辅助动态线。然后,运用详细的观察或深刻的记忆画出角色的体积关系。在此基础之上,迅速画出表现角色动势的衣纹。之后,凭观察和解剖知识填补细节,并按照画面结构要求调整形式节奏。最后刻画角色头部,如图所示。

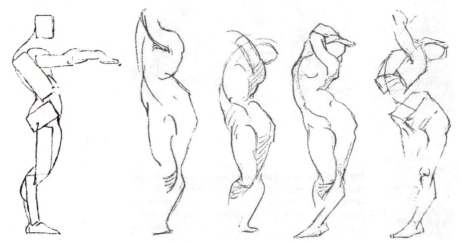

上图是一组人体动态中速写的绘制步骤,其中用归纳概括的方式划分了人体的主要几大部分,即头、胸、髋、四肢,同时解构了绘制的方法。

上图为一组着装的动漫速写,能够看出线条简练、造型概括、动态生动明确。

总之,开始画动态速写时是有一定困难的,但能够掌握一手熟练的动态速写是动漫角色造型设计师的基础。这需要坚持不懈地刻苦训练。可以先选择重复性强的动态对象

进行练习。而对于写生和默写而言，在练习时也可以先画写生，然后根据写生下来的动态进行默写；或者选择一个比较固定的动态，先将其默记在头脑中，然后再默画下来；还可以根据某一速写的动态，通过想象和对其造型结构的把握，画出这一动态的不同角度，或这一动态的前继和后续过程。

6.对形态的观察和概括

在绘制时，通过仔细地观察与分析，把握角色身体的各部分的比例和每个局部在整体中的关系是十分重要的。通过动漫速写的练习可以对角色造型快速感知，大胆舍弃次要的细节，突出其典型化的造型特征。这有利于训练动漫角色设计过程中对造型的概括和变形的能力，如图所示。

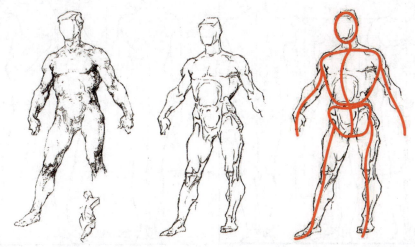

上面3幅角色动态图中，红色线部分都是对角色复杂结构的概括归纳，同时也表示了主要的动态线。

3.2 人体结构

在进行动漫角色造型设计时，对结构的研究和理解是非常重要的前提。如果想要画好人物或动物，就必须潜心地研究解剖知识，这其中包括角色的一些最基本的结构，如比例、骨骼和肌肉。而角色造型设计师并不是医生，不需要设计师像医生那样对解剖的知识了如指掌，但对人体的一般认识，特别是影响造型外表凹凸起伏、转折衔接的关键部位和结构点是需要透彻的理解和牢记的。这有利于角色造型设计师观察得深入透彻，进而去准确地表现所创作的对象。

3.2.1 人体的基本比例

动漫角色的身体比例是整个角色的造型基础，也是角色年龄、职业、性格以及在动漫情景中地位的体现。动漫角色经常要对原型进行夸张变形，身体比例设计也是其中的

重要体现之一。

人体绘画和雕刻的标准比例，全身相当于7~8个头长。人体的比例通常以头长即头高的度为单位。成年人通常为7个半头长。从下颚底到乳头约为1个头长。乳头至肚脐约为1个头长，手臂（上肢）约为3个头长，上臂约为4/3个头长，前臂约为1个头长。手约为1/2个头长，两臂之间的距离约为7个头长。腿（下肢）约为4个头长。大腿（大转子至膝关节）约为2个头长。小腿（膝关节至脚跟）约为2个头长。两臂平举伸开的长度与其身高相等，如图所示。

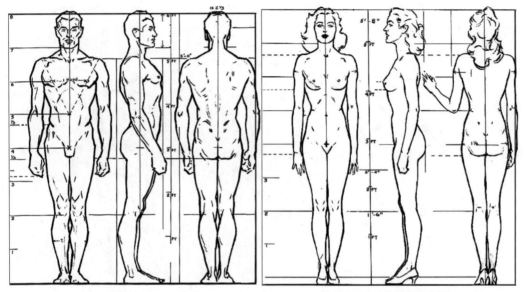

上图为成年男性身体比例图。　　　　　　上图为成年女性身体比例图。

从上面的图例中，可以看出成年男性和女性人体由于生理差异，比例上也有所差别，具有各自不同的特点。这些差别主要体现在躯干部位。首先表现在，男性的肩部宽，骨盆窄；女性的肩部窄，骨盆宽。其次是男性由于胸部体积大，显得腰部以上发达；而女性由于臀部比较宽阔，显得腰部以下发达。还有就是男性的肌肉起伏显著，脂肪少，肩部宽，臀部窄，构成了上大下小的特征；女性脂肪较多，肌肉起伏不显著，肩部窄，臀部宽，构成了上小下大的特征。

人体造型中，常常采用身高与头高之间的相比来表示人体比例。在角色设计中，首先要求对人物的比例关系有精准的把握。这对年龄的塑造起着至关重要的作用。不同年龄的人有不同的比例关系：1~2岁的幼儿约为4个头长，5~6岁的小孩约为5个头长，9~10岁的儿童约为6个头长，14~15岁的少年约为7个头长，成年人约为7个半头长。掌握了大致的比例关系，在画不同年龄的人物时，比例就不会有很大的出入了，如图所示。

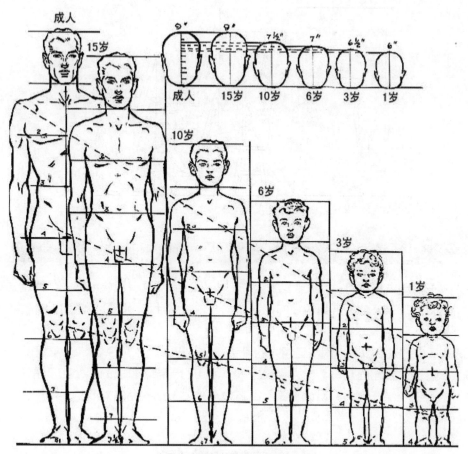

上图为不同年龄阶段的身体比例图。

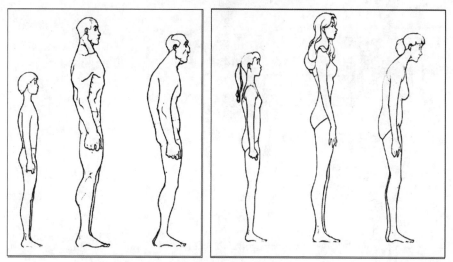

上图为男性、女性在不同年龄下的体形变化比例图。

人体各种姿势比例，站姿约为7个半头长，坐姿约为6个头长，弯腰姿态约为5个头长，席地坐姿约为4个头长，如图所示。

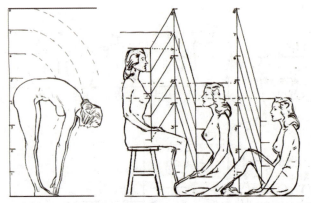

上图均为人体在弯腰姿态、坐姿、跪姿和席地而坐姿态下的身体比例图。

3.2.2 骨骼结构

人体在运动中，肌肉、骨骼起着很重要的作用。我们要有很熟练的人体解剖知识，在设计动作的时候充分考虑到角色的运动变化，才能设计出形态特征突出、个性丰满的动画形象。

人类骨骼的形状大致相同，正常人的骨头都是一样的，共206块骨头。要画好角色，首先要了解人体骨骼的知识，因为骨骼是人体固定的支架。骨骼的连接在于是韧带把各个部分的骨骼联结在一起，韧带一般不影响外形，只是把骨骼的关节牢固地接合起来。如图所示，就是对人体主要骨骼的大致介绍。

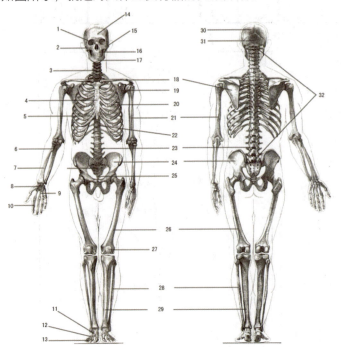

1.鼻骨 2.颧骨 3.颈椎 4.胸骨 5.肋软骨 6.尺骨 7.桡骨 8.腕骨 9.掌骨 10.指骨 11.跗骨 12.蹠骨 13.趾骨 14.额骨 15.颞骨 16.上颌骨 17.下颌骨 18.锁骨 19.肩胛骨 20.肋骨 21.肱骨 22.胸椎 23.腰椎 24.髋骨 25.尾骨 26.股骨 27.髌骨 28.腓骨 29.胫骨 30.顶骨 31.枕骨 32.脊椎

上图为人体的正、背面骨骼示意图。

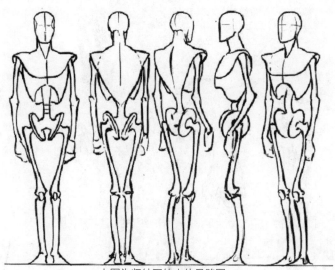

上图为归纳了的人体骨骼图。

骨骼对外形的影响非常明显，如果单有皮肤把某一部分骨头遮住，我们把它叫作皮下骨。只有极少数部分的肌肉才能厚实地把下面的内部骨骼完全遮没。即使骨骼在深处，它们的特点也能直接影响身体的外形。任何部分骨骼的外形都是很显著的，我们平常不觉察，只是由于习惯上仅注意身体表面的缘故。肉少的地方，骨头的迹象越明显，如图所示。

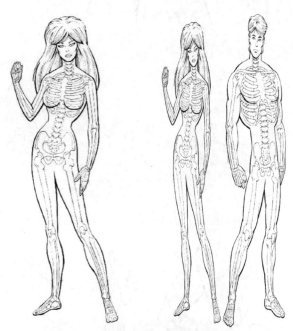

上图为在动漫人物角色造型中的骨骼分布图。

骨骼是构成人体的基础，尤其像头、手、足、小腿前方、肩胛骨、胸廓、骨盆等处，骨骼对形状起着决定性作用。肩、膝、踝、肘和腕关节处的骨骼也决定了各部分的特点，如图所示。

上图均为人的头部、手足、肩胛骨和胸部的骨骼与外轮廓对照图。

上图均为人的骨盆和腿部的骨骼与轮廓对照图。

上图表现的是人的手臂骨骼对手臂肌肉和动作的影响。

上图表现的是人的腿部骨骼对腿部肌肉及动作的影响。

通过上面几幅图可以看出，骨骼的突起往往在头部、手足的背部、重要的关节等只有皮肤遮盖的地方，但在非常健壮的人身上，强有力的肌肉把部分骨骼的突出状遮住而形成凹窝。

我们在常态下看到的一个人的形体，都是穿着衣服的。来断定一个人的高矮、胖瘦，曲线是否完美，也都是在人体有衣服附着的情况下来判断的。而人体的骨骼是支撑衣物的最重要的支架。在绘画时，要分析清楚哪些主要的骨骼是支撑外形的重要部分，而哪些骨骼可以省略简化。把接近于表面的骨头画好后，人体的形象就基本树立起来了，如图所示。

上面几幅图为写实状态下的衣服与人体骨骼的关系，可以看出骨骼上的肌肉起强调及修正骨形的作用，如人身上穿的衣服依附于衣衫下的身体，使衣褶简化而饱满。

上面3幅图为动漫角色造型中衣服与人体骨骼的关系。

人的骨骼主要包括头骨、胸廓、骨盆三部分，由可弯曲的脊柱连接起来。一般站立时，三部分的位置上下重叠。肩骨附着于胸廓之上，与臂骨相连，股骨则与骨盆相连。由于脊柱有活动性，连接在脊柱上的头、胸廓、骨盆之间的关系能起无数变化，如图所示。

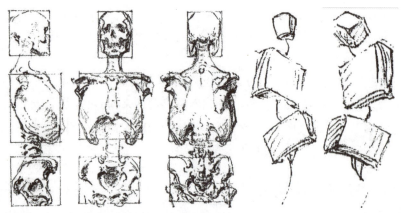

上图中可以明确区分出人的头骨、胸廓和骨盆三部分,以及其在运动变化中的相互关系。

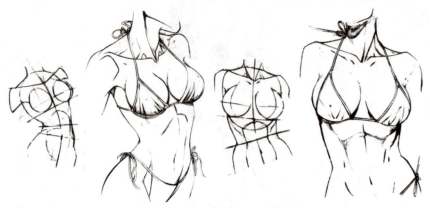

上图为动漫角色中人体的头骨、胸廓、骨盆三部分的动态组合。

人体骨骼可以分为长的、扁平的、不规则形的。四肢的骨骼大部分是长的一类,肋骨与锁骨亦然。头骨上大的骨骼都属于扁平的一类,肩胛骨、骶骨、髌骨、胸骨也属于这一类。很多骨骼是不规则形的,脊椎、腕骨与踝骨、面部的小骨、骨盆部的坐骨都属于这一类。

3.2.3　肌肉结构

肌肉附生于骨骼之上,我们必须懂得每一块重要肌肉的位置和动作,才能全面了解人体的形状。仅仅从表面上描绘肌肉的外形,会使人误入迷途,因为肌肉并非以固定和连续的界线显示其外形。

如果肌肉经过关节的前方,它能使关节屈曲,这一类肌肉通称为屈肌。如果肌肉经过关节的后方,它能使关节伸直,这一类肌肉通称为伸肌。肌肉有时常因它们的作用而得名,如内收肌、张肌、旋后肌等。有时因形而分类,如圆肌、三角肌、股薄肌、二头肌等。某些肌肉因位置而得名,如胸锁乳突肌、胸肌、胫骨前肌等。上面没有其他肌肉结构遮盖的肌肉称为浅层肌,浅层肌之下的肌肉称为深层肌。如图所示,就是对人体主要肌肉的大致介绍。

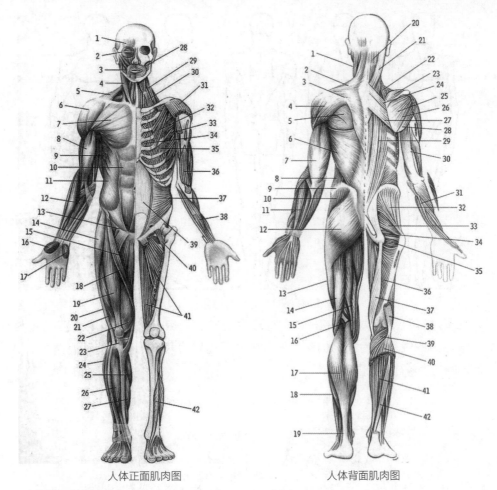

人体正面肌肉图　　　　　　　　　　人体背面肌肉图

人体正面肌肉图：

1.枕额肌额部　2.眼轮匝肌　3.口轮匝肌　4.胸锁乳突肌　5.斜方肌　6.三角肌　7.胸大肌 8.肱二头肌　9.前锯肌　10.腹直肌　11.腹外斜肌　12.前臂浅层屈肌　13.腹股沟韧带　14.阔筋膜张肌　15.大腿收肌群　16.鱼际肌　17.小鱼际肌　18.缝匠肌　19.股直肌　20.髂胫束　21.股外侧肌　22.股内侧肌　23.髌韧带　24.腓骨肌　25.腓肠肌　26.小腿伸肌　27.比目鱼肌　28.颊肌　29.肩胛提肌　30.前斜角肌　31.三角肌　32.胸小肌　33.前锯肌　34.肋间内肌　35.肋间外肌　36.肱肌　37.腹内斜肌　38.前臂深层屈肌　39.腹直肌鞘（后壁）　40.腰大肌和髂肌　41.大收肌　42.趾长伸肌

人体背面肌肉图：

1.胸锁乳突肌　2.斜方肌　3.肩胛冈　4.三角肌　5.冈下肌　6.背阔肌　7.肱三头肌　8.腹外斜肌　9.髂肌　10.臀中肌　11.前臂浅层伸肌　12.臀大肌　13.髂胫束　14.肱二头肌　15.半膜肌　16.半腱肌　17.腓肠肌　18.比目鱼肌　19.跟腱　20.头半棘肌　21.夹肌　22.肩胛提肌　23.冈上肌　24.小菱形肌　25.冈下肌　26.小圆肌　27.大菱形肌　28.大圆肌　29.竖脊肌　30.肱三头肌　31.前臂深层伸肌　32.臀中肌　33.梨状肌　34.闭孔内肌　35.股方肌　36.大收肌　37.半膜肌　38.股二头肌　39.腘肌　40.比目鱼肌　41.小腿深层屈肌　42.趾长屈肌

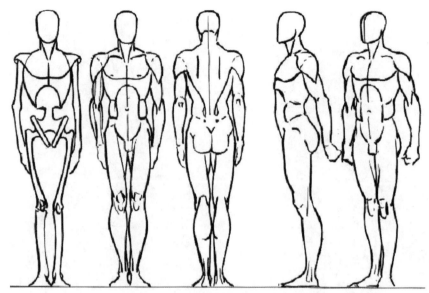

上图为归纳了的人体肌肉图。

人体是对称的，每块肌肉有一对，位于中心轴的两侧。这些肌肉或与前方的轴相邻，或与后方的轴相邻，彼此相对，酷似树叶或蝴蝶的两半。前方的轴线自颈窝至趾骨，后方的轴为脊柱，如图所示。

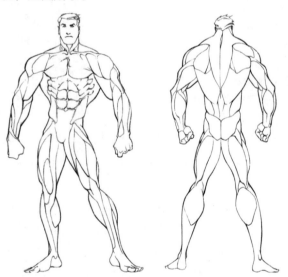

上图为在动漫人物角色造型中的肌肉分布图。

在不同的情况下每块肌肉的位置和形状是不同的。表皮和一些皮下脂肪层的掩盖，在若干程度上模糊了肌肉的分离状态。肌肉的外形随着每种动作而改变，这种变化是微妙的，但若确实懂得它们的结构后，也就不难知道应探求的是哪些地方。肌肉由可伸缩的纤维构成。它自骨生出，越过一个或更多个关节，联结着另一块骨骼，肌肉依杠杆原理而动作。肌肉的活动自生出的一点至末梢的联结部分，自比较固定的一点至可自由活动的部分。由于肌肉的收缩，把活动部分拉向固定部分，如图所示。

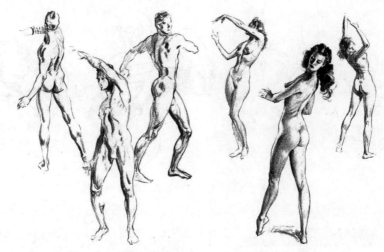

上图为写实人物运动中的肌肉变化图。

上图为写实人物运动中肌肉的拉伸与收缩的变化图。

　　肌肉在人体上的外形由三方面情况决定：松弛、收缩和伸张时的状态。肌肉自松弛转入动作时，显得鼓起，伸张时则拉平。在松弛和伸张情况下，面部和躯干的肌肉变化更多，其结果，往往会引起肌肉的外形发生根本的变化。躯干上的肌肉这一半收缩时，另一半便伸张，这种变化是多样而统一的。肌肉大致说来是鼓起的，最实在的部分常靠近中间，解剖的形状总的来讲是凸出的。注意这一点可以加强表现效果，一般易犯的错误是不符合人体凹凸的实际情况，如图所示。

上图为动漫卡通人物角色造型中的肌肉拉伸与收缩变化图。

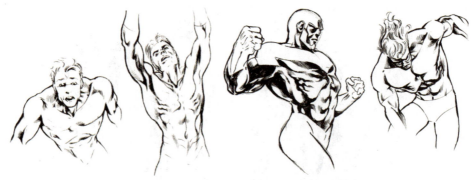

上图为动漫卡通人物角色造型中的肌肉拉伸与收缩变化图。

不必像医学专家一样了解每一块肌肉。根据绘画的需要，了解和掌握影响外形结构、运动方式的肌肉就可以了。为此，需从3个方面来了解：首先应该了解它的外形、形状和相应的大小；其次是了解它的位置和活动范围，始自哪里，嵌入哪部分；最后是了解它的作用和动作是什么。

3.2.4 动画角色造型设计中的透视

在日常生活中，我们看到的物体，包括人、动物等形象有大小、高低、远近和长短之分。这是由于方位和距离的不同在视觉上产生了不同的效果，使我们看到的物体形象常常与原来的实际状态发生了变化，这种现象就是透视。

对任何一位从事表现艺术设计的人来说，透视都是最重要的。无论从事美术、建筑还是各类设计工作，都必须掌握各种透视法则，因为它是一切作图的基础。透视能帮助我们将真实的想象表现为图像，从而很好地表现出物体的立体感、空间感。

在动漫角色设计创作中，因为透视会关系到设计师设想中的角色造型在静态与动态中的角度、位置等方面的问题，所以运用透视的法则对角色所表现的主次、空间、远近、虚实等关系进行有科学依据的处理就显得很重要。

在讲透视原理时，首先弄清透视学中的几个具体的术语和常识。

- 视平线：一般是指画者平视时与眼睛高度平行的假设线。视平线决定被画物的透视斜度，被画物高于视平线时，透视线向下斜；被画物低于视平线时，透视线向上斜。高于视平线的看到底面，低于视平线的看到顶面，视平线处于物象中间则地面与顶面都看不见。
- 视点：画者眼睛的位置。
- 视线：视点与物象之间的连线。
- 视域：固定视点后，60°视角所看到的范围。
- 视锥：所有视线集中到视点上形成的锥形，它的锥顶点为视点，顶角为视角，锥底为视圈。视锥构成视觉空间。
- 视距：视点至景物之间的距离。

- 消失点：也称灭点。直线向远处延伸到无限远时，消失为一点，称消失点。
- 消失线：平面向远处延伸至无限远时消失为一条线，此线称为消失线。

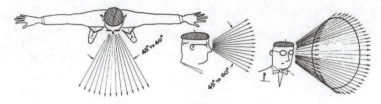

上图为视域的变化。

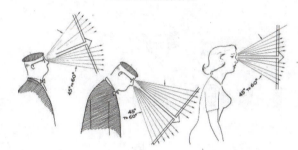

上图为视平线的变化。

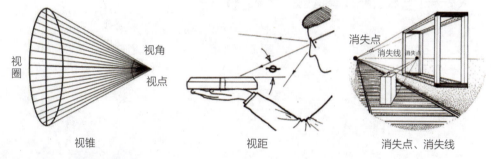

视圈　　视角　　　　　　　　　　消失点
　　　　视点　　　　　　　　　消失线

视锥　　　　　　视距　　　　消失点、消失线

1.透视关系的三要素

在透视关系中，视点、画面、物体构成了透视关系的三要素，三者缺少任何一方面都不可能成为完整的透视关系。这里的画面是指被观察的带有透视的物体，映入到人眼当中的图像；也往往是画者通过观察物体之后，将看到的物体落入到画纸上的图像，如图所示。

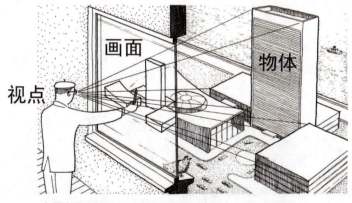

上图为真实透视关系中的三要素，即视点、画面、物体。

2.透视变化的条件

空间物体（或直线）多种多样，如果取出空间的任意两个物体来看它们对画面的关系，则有以下两种情况：一种是有远近距离关系；一种是没有远近距离关系。前者产生透视变化，后者不产生透视变化。没有远近关系的物体，就是处于与画面平行的状态，无论位于透视空间的上下、左右都不会产生透视变化。因此，远近纵深关系是物体透视变化的条件，如图所示。

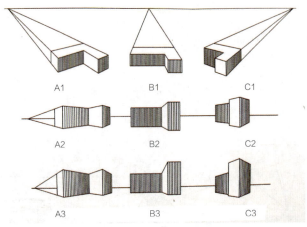

上图所表现的是同一物体在不同位置的透视变化。

上图的角色没有明显的透视变化，属于正视角度。

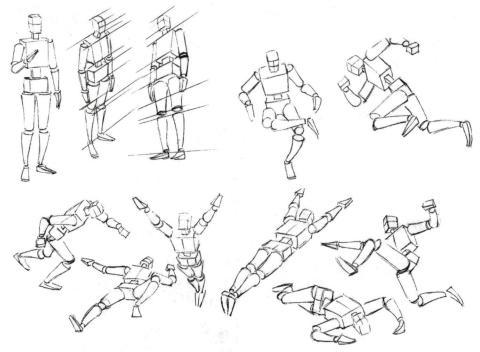

上图所展现的是几何角色造型在不同的透视变化中所进行的各种运动，从画面中能够看出带有透视变化的运动，给人感觉更加生动。

3.物体大小的变化

所谓物体大小的透视变化,就是空间物体因为与画面由远近距离关系而产生的近大远小的透视变化。体积、外形相同的两个物体,由于空间位置上的不同,其透视现象表现为近处的物体比较大,远处的物体变得比较小,如图所示。

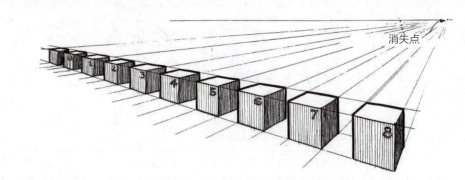

上图表现的是物体"近大远小"现象的一般规律。

上图中的两个几何角色都是近大远小的范例,由于透视角度的影响,使左图中的角色脚在前,头在后,造成了脚大头小的视觉效果。右图中的角色头在前,脚在后,造成了头大脚小的视觉效果。

上图的立方体结构的透视示意图中,可以看到由于"透视"的作用,虽然每个顶面与侧面的大小不同,但仍然觉得这些立方体的大小是相同的。

上图以人物头部为例,展示了头部不同的角度变化。

上图展示了头部在运动过程中,不同的透视角度变化。

4.常见的透视

在动漫绘制过程中,常见的几种透视表现如下。

(1)一点透视

一点透视又称平行透视,它只有一个消失点。其透视特点是组成物体的线条在纵深关系上多往画面的一点消失。在一点透视中,物体与画面成垂直的一面是90°,它的直线是向心点集中。这种透视表现范围广,纵深感强,适合表现庄重、稳定、宁静的空间感。缺点是比较呆板,与真实效果有一定距离,如图所示。

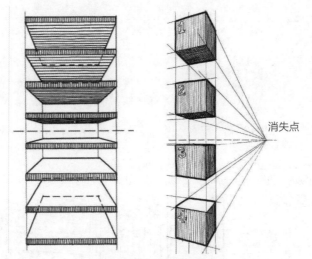

消失点

以上两幅图为一点透视的解析图。

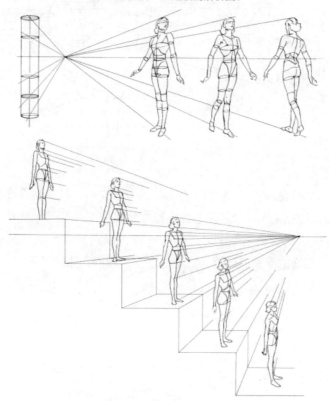

以上两幅图为角色造型在一点透视中的透视变化效果。

（2）两点透视

两点透视又称成角透视，是指视平线上有两个消失点。它所绘制的立体结构也就是视平线上的那两个消失点和两个面都用斜线绘制，强调了进深感。两点透视是透视学的基础部分，是应用最多的透视画法。这种透视画面效果比较自然、活泼生动，反映空间比较接近于人的真实感觉。缺点是如果角度选择不好，易产生变形，如图所示。

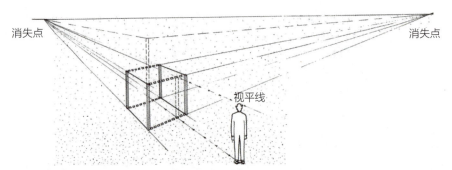

上图为两点透视的解析图,与一点透视相比,两点透视更适合表现视觉冲击力较强的画面。

上图为角色造型在两点透视场景中的透视变化效果。

(3)三点透视

三点透视又称倾斜透视,在画面中往往有三个消失点,其中有两个在视平线上,还有一个消失点在视平线以外。它是在透视投影中,直线或平面与地面和画面都倾斜时形成的透视,是各种透视中视觉冲击力最强的一种。以建筑物为例,画复杂的建筑透视时,消失点越远,画面的平衡感越强,建筑的透视越精确,如图所示。

上图为三点透视的解析图。

使用三点透视绘制，一般都会呈现出"仰视"或者"俯视"的视角。无论是在绘制"仰视透视"还是"俯视透视"，都要注意在富有空间变化的同时确保向上或者向下透视的准确性。

（4）仰视

以上两幅图为仰视透视的解析图以及角色在仰视时的透视效果。

（5）俯视

以上两幅图为俯视透视的解析图以及角色在俯视时的透视效果。

第4章
动画角色造型的色彩设计

- 动画角色造型色彩设计的概念
- 动画角色造型色彩设计的原理
- 动画角色造型设计的各种色彩因素
- 动画角色造型色彩设计与表现

4.1 动画角色造型色彩设计的概念

4.1.1 色彩的基本概念

色彩是绘画的形式因素，是艺术表现的语言之一，具有独立的审美价值。它作为一种造型语言，在各种不同的视觉艺术中，都是一种极其重要的表现手段，具有强烈的表现力。这种表现力自从人类发现并认识色彩以来，从来没有被忽视过，并且随着科技的进步和艺术的繁荣发展，色彩的功能得到最大限度的发挥，人们对色彩的认识和研究越来越深入了，如图所示。

上图展示的是绘画中的色彩。

上图展示的是生活中自然的色彩。

早在远古时期，人类就从矿物和植物中提取色彩颜料和彩色染料，用于装饰自己的生活环境和物品。1672年，英国物理学家牛顿通过科学实验，发现了日光透过三棱镜后会折射出红、橙、黄、绿、青、蓝、紫七色，从而组成色环，揭开了色彩来源于光的奥秘，确立了光是色彩之母的理论。颜色是光赐予的，是光的一种特征，是眼睛看得见的各种不同波长的光，如图所示。

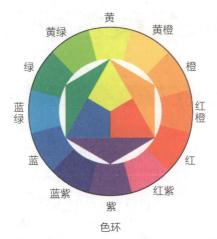

色环

发光体发出的光,是直接或通过物体的反射后间接进入人们视觉感官的,光的波长有长有短。红色类的光波长,蓝、紫色类的光波短。各种物体对不同波长的光的反应是有选择的,同时具有吸收和反射的功能。有的物体受光后,会将不同波长的光全部反射出来,这个物体在视觉上呈现为白色,相反就成黑色;有的物体如只反射红色波长的光,而吸收了其他波长的光,那这物体就是红色的。依此类推,各种物体的色彩现象就是这样显现出来的。由此可见,物体本身并不具有色彩,而是光投射到物体后,通过吸收和反射才产生色彩的,如图所示。

红色小汽车

蓝色海底世界

雪人

头发

在此之后，还出现了许多其他关于色彩的研究和理论，产生了各种色彩运用理论和体系。

动画角色造型的色彩在整个动画设计要素中有着极其重要的作用，它受剧情的发展、角色情绪、环境气氛的影响，也可以说他们之间互相影响。在画面中，为了表达某种效果，或者烘托某种气氛，让画面元素的色彩既不同又协调统一。通过色彩在动画片中整体风格、造型、场景设计中的应用，具体的说明色彩在动画片中的作用，如图所示。

上面几幅图都是根据色彩的基本原理设计出的动画角色。

4.1.2 色彩的种类

据色彩专家测定，人类用肉眼能够识别的色彩可达到128~235种，通过科学仪器可辨认出的色彩达200万~800万种。面对如此丰富多样的颜色，国际通行的分类是将所有色彩归纳为两大类，即无彩色系和有彩色系。

1.无彩色系

无彩色系是指白色、黑色和由白色黑色调和形成的各种深浅不同的灰色。无彩色按照一定的变化规律，可以排成一个系列，由白色渐变到浅灰、中灰、深灰到黑色，色度学上称此为黑白系列。黑白系列中由白到黑的变化，可以用一条垂直轴表示，一端为白，一端为黑，中间有各种过渡的灰色。纯白是理想的完全反射的物体，纯黑是理想的完全吸收的物体。可是在现实生活中并不存在纯白与纯黑的物体，颜料中采用的锌白和铅白只能接近纯白，煤黑只能接近纯黑。无彩色系的颜色只有一种基本性质即明度。它们不具备色相和纯度的性质，也就是说它们的色相与纯度在理论上都等于零。色彩的明

度可用黑白度来表示，越接近白色，明度越高；越接近黑色，明度越低。黑与白作为颜料，可以调节物体色的反射率，使物体提高明度或降低明度，如图所示。

上图为动画片《我在伊朗长大》中的造型，均属于无色彩系的角色和场景。黑白的画面也是一种独特的风格。

2.有彩色系

无彩色系以外的所有色彩，不管其明暗、鲜艳程度如何，都属于有彩色系。有彩色是指以红、橙、黄、绿、青、蓝、紫等颜色为基本色，并且含有这七种基本颜色的不同明度和纯度的色彩都属于有彩色系。基本色之间不同量的混合，以及基本色与黑、白、灰之间不同量的混合，可以产生出上万种色彩。有彩色是由光的波长和振幅决定的，波长决定色相，振幅决定色调，如图所示。

上图均为三维动画片《玩具总动员》和《机器人历险记》中的角色造型，丰富的色彩，每一个都是那么的鲜活生动，性格鲜明，引人入胜。

4.1.3 色彩的象征与联想

当看到某一种色彩时，会引起心理上的某些反应，并产生联想。例如，当人们看到绿色的植物、蓝色的水时，会产生一种轻松愉快的感觉；看到红色的物体时，会产生一种热烈、温暖的感觉……色彩的象征意义与心理联想常常因为国家、地域、风俗习惯和时代风尚的差异而不同。

红色

红色象征热烈、温暖、喜悦、勇敢，多用于喜庆欢乐的场面，它常常与血、火相联系。

橙色

橙色是一种较为明亮的颜色。它象征着光辉、温暖与欢乐，多用于表现富裕、健康与华丽等。

黄色

黄色是所有色彩中明度最高的颜色，是光明、辉煌、希望的象征。中黄和金黄多用于表现财富、高贵和辉煌，如宫殿装饰和帝王的龙袍多用这些颜色；浅黄色具有轻柔、飘逸的美感。

绿色

绿色被人们用来比喻生命、希望，是自然界中最具活力的色彩。绿色使人们感到平静、心情舒畅；嫩绿色给人以希望，具有生命的活力；深绿色则给人以茂盛、欣欣向荣之感。

青色

青色象征着宁静、悠远、寒冷和悲哀，适于表现深沉、朴实的情感。

蓝色

蓝色象征意义取决于它的明度：明度高的蓝色象征清新与宁静；明度低的蓝色象征庄重与崇高；明度极低的蓝色象征着孤独与悲伤。蓝色可产生寒冷、消极与肃穆的心理联想。

紫色

紫色象征着华贵、娴静、优雅。紫色的心理联想取决于它不同的明度和纯度，如明度和纯度高的紫色，具有威严和豪华之感；淡紫色具有一种缠绵悱恻、思念之感；暗紫色具有一种忧伤感。

白色

白色象征着清净、纯洁、素雅、明朗和高远。白色具有最大的明度，有向外扩展的视觉感受。

黑色

黑色象征着庄严、神圣、悲哀、深沉、忧伤、肃穆。纯黑色在摄影作品中很重要，无论画面是高调还是低调，是冷调还是暖调，纯黑色都是不可缺少的。

色彩的配合，以补色和对比色的配合效果最强烈，给人的视觉刺激最大；类似色的配合稍次；同种色的配合效果较弱。这些会在后面的章节中进行较深入的讲解。如图中的几幅图都是有色的动画角色，无论是人物，还是动物，有无服饰搭配，每一个角色都具有鲜明生动的色彩。

左图为动画片《犬夜叉》中的角色造型。该角色的服饰整体以红色为主，色彩醒目，体现了角色热烈的性格；右图为动画片《跳跳虎》中的角色造型，体现了角色欢乐、可爱的性格。

左图为披头士乐队动画《黄色潜水艇》中的角色造型，体现了光明与希望；右图为德国动画片《菲里克斯：一只野兔的环球之旅》中的角色造型。黄色的外形让人产生美好的憧憬。

上图中，从左至右分别为《怪物公司》《幻想曲2000》《怪物史瑞克》中的角色造型，角色的色彩均以绿色为主，这些角色的性格都是积极向上、开朗、活泼或富有生命力的动画形象。

4.2 动画角色造型色彩设计的原理

4.2.1 原色、间色、复色

1. 原色

原色是指不能通过其他颜色的混合调配而得出的"基本色"。肉眼所见的色彩空间通常由三种基本色所组成，称为"三原色"。以不同比例将原色混合，可以产生出其他的新颜色。一般来说叠加型的三原色是红色、绿色、蓝色；而消减型的三原色是品红色、黄色、青色。在传统的颜料着色技术上，通常红、黄、蓝会被视为原色颜料，如图所示。

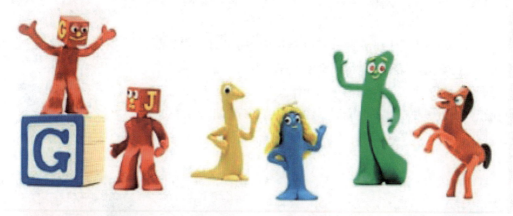

上图为美国黏土动画《冈比》造型，每个角色的色彩设计都采用了色彩中的原色，具有鲜明、生动的特点。

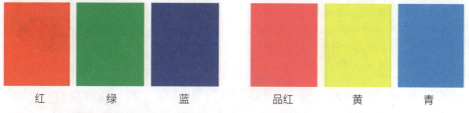

上图展示的是叠加型三原色。　　上图展示的是消减型三原色。

三原色是色彩中最纯正、鲜明、强烈的基本色，同时三原色可以调配出其他各种色相的色彩，如图所示。

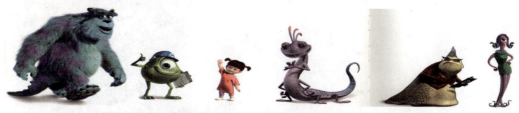

上图中动画角色造型的色彩设计，都采用的是由三原色调配而来的色彩。

由三原色调配出的各种色彩

2.间色

　　间色又称"第二次色"。红、黄、蓝三原色中的某两种原色相互混合的颜色。当我们把三原色中的红色与黄色等量调配就可以得出橙色，把红色与蓝色等量调配得出紫色，而黄色与蓝色等量调配则可以得出绿色。在专业上，由三原色等量调配而成的颜色，我们把它们叫作间色。当然三种原色调出来就是近黑色了。在调配时，由于原色在分量多少上有所不同，所以能产生丰富的间色变化。颜料混合越多，纯度越差，色相倾向越灰黑，如右图所示。

　　红调黄得橙、黄调蓝得绿、红调蓝得紫。由此，可产生红、橙、黄、绿、青、紫六色。如将六种色与相邻色相再调和，就可以再得六个间色，即红橙、黄橙、黄绿、青绿、青紫、红紫，如右图所示。

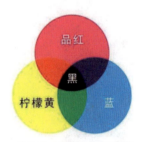

物体的三原色的间色调配

六个间色

3.复色

　　如果将两个间色（如橙与绿、绿与紫、紫与橙）相混合或一个原色和相对应的间色（如红与绿、黄与紫、青与橙）混合都可得复色。由此可见，复色包含了三原色的成分，成为色纯度较低的含灰色彩，如图所示。

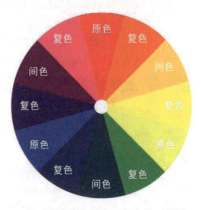

色环中原色、间色、复色的对照图

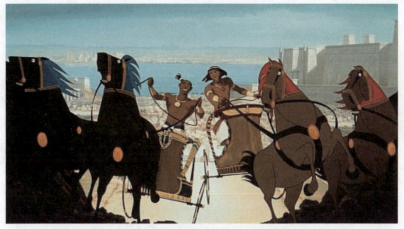

上图为动画片《埃及王子》中的场景和造型,能够看出画面中大部分都是运用了深沉厚重的间色和复色,给观众一种浓重的历史感。

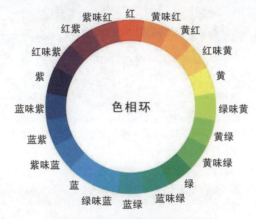

由原色到间色再到复色的混合色环

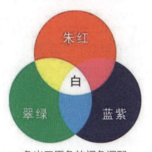

色光三原色的间色调配

需要注意的是,色光混合与颜料混合,产生的色相是不同的。白色光是有色光的混合,色光混合得越多,越显得明亮,也越近于白光。光谱上的红和蓝绿、紫和黄绿、蓝和黄等对比色光混合,都合成为一种色光的色相,如图所示。

由此可见,在各种绘画的调色中,掌握色彩混合的规律,准确调配出各种不同纯度的色相,是掌握色彩变化规律的一个重要的基本功。

4.2.2 补色

补色又称互补色、余色,也称强度比色,就是两种颜色(等量)混合后呈黑灰色,那么这两种颜色一定互为补色。色环的任何直径两端相对之色都称为互补色。最为明显的是红与绿、黄与紫、蓝与橙之间的对比。一切在对角线90°以内包括的色,例如黄绿、绿、蓝绿三色,都与红构成补色关系,如图所示。

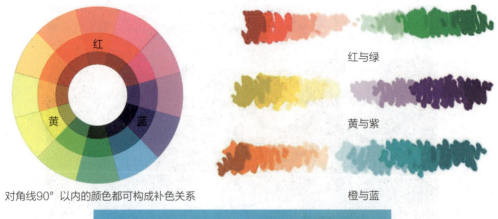

对角线90°以内的颜色都可构成补色关系

红与绿

黄与紫

橙与蓝

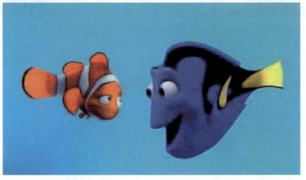

上图为动画片《海底总动员》中的主要角色造型，两个角色的色彩红和蓝形成鲜明对比。这两个互补的色彩也暗示着两个角色间的性格差异，和彼此性格上的互补。

4.2.3 色彩的要素

色彩的要素，根据色彩本身所具有的和使用时所形成的方面，大约可以归纳为两类，即光感要素与心理要素。

1.色彩的三要素

1886年，德国科学家赫尔曼·冯·海姆霍兹提出，各种颜色都具有三种特性，即色相、明度和纯度，也就是我们所说的色彩的三种属性。任何一个未经调和的，或在调色板上经过混合调配的复色，都必须具备这三个属性。任何一个颜色或色彩都可以从这三个方面进行判断分析。

2.色相

色相就是指色与色之间的区别，也就是指色彩的相貌或色彩的名称，又称为色调。例如，黄色、红色与蓝色，每个名称代表具体的色相。当一种色相与另一种色相混合，又会产生另一种色相，因此，世界上的色相是无穷无尽的。在颜料中，每一类红色，如大红、深红、朱红、玫瑰红、品红、曙红、橘红等，是红色类不同的色相。各色相之间存在着色相近似与差别的关系。颜料经过复杂调和后，产生非常丰富的复色。这些复色，比较难于全部定出它们确切的色相名称，如图所示。

上图为不同色相的变化。　　　　　　　　上图不同的色相构成了整幅画面的丰富色彩。

3.明度

每个没有调配或经过调配的色彩，都具有自己的明暗程度，即色彩的明度。就色彩的明暗度而言，色彩越接近白色，明度越高；越接近黑色，暗调越高。色彩中，明度最强的是白色，最弱的是黑色。黑白两色称绝色，又称无彩色。任何颜色中如调入白色，必会提高混合色的明度，调入越多越明亮。调入黑色则情况相反。为提高或减弱某个色彩的明度，一般并不单纯使用白与黑两色；而是根据色彩的纯度、冷暖等要求，用调入其他较明亮的色来提高明度，调入较暗的其他色来减弱明度，如图所示。

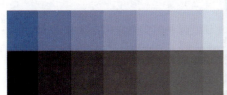

上图为色彩的明度变化。　　　　　　上图为动画中显示蓝色明度变化的造型场景图。

4.纯度

纯度是说明色质的名称，也称饱和度或彩度。饱和度是指色彩本身的纯度或强弱程度。换言之，色彩含色素越高，即饱和度越高，纯度越高。色彩的纯度强弱是指色相感觉明确或含糊、鲜艳或混浊的程度。高纯度色相加白或黑，可以提高或减弱其明度，但都会降低它们的纯度。如加入中性灰色，也会降低色相纯度。在绘画中，大多是用两个或两个以上不同色相的颜料调和的复色。根据色环的色彩排列，相邻色相混合，纯度基本不变（如红、黄相混合所得的橙色）。对比色相混合，最易降低纯度，以致成为灰暗色彩。色彩的纯度变化，可以产生丰富的强弱不同的色相，如图所示。

上图为色彩的纯度变化。　　上图为动画片《南方公园》，图中每个角色的色彩纯度都很高，给人轻松、简单、活泼的感觉。

4.2.4 色彩的基调

色彩的基调是指画面色彩的基本色调，即主要色彩的倾向，也就是给人总的色彩印象。色彩的基调对塑造形象、表现主题、引发意境有重要作用。

彩色画面的基调较黑白画面复杂。黑白场景的基调分为高调、低调和中间调3种。对彩色画面的基调分类有的简要些，参照黑白画面的基调分类，提出彩色画面也分成3种基调，称为冷调、暖调和中间调；有的分类具体些，更注重画面色彩组成的特性，把彩色画面的基调分为暖调、冷调、对比色调、和谐色调、浓彩色调、淡彩色调、亮彩色调、灰彩色调等。本部分内容以下将采用偶动画片《鬼妈妈》来进行示意说明。

1.暖色调与冷色调

以红、橙、黄等暖色为主的画面称为暖色调。暖色调有助于强化热烈、兴奋、欢快、活泼等效果。各种蓝色，如纯蓝、紫蓝、青蓝等色为主的画面称为冷色调。冷色调有助于强化寒冷、恬静、安宁、深沉等效果，如图所示。

上图分别显示的是暖色调与冷色调的示意图。

2.对比色调与和谐色调

对比色调指画面不是以某一种颜色为基调，画面是以两种对比色彩为基调，如冷暖色

对比、互补色对比等。这种基调有助于强化艳丽、丰富、浓郁的色彩效果,如图所示。

上图分别显示的是对比色调的示意图。

和谐色调主要有3种:一是画面由含同色的复色构成,有助于强化淡雅、素净的效果;二是画面由消色(指白、灰、黑色)配以其他色彩,有助于强化调和之感;三是画面由降低了饱和度的对比色构成,有助于强化纯洁之感,如图所示。

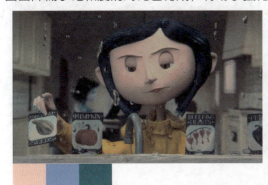

上图分别显示的是和谐色调的示意图。

3.浓彩色调与淡彩色调

浓彩色调画面由饱和度高或明度低的色彩构成,有助于强化浓郁和低沉的气氛。当被摄对象的色彩不是浓彩时,适当减少拍摄曝光可以增强色彩浓度,如图所示。

 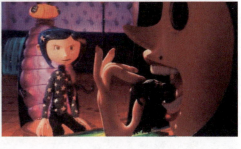

上图分别显示的是浓彩色调的示意图。

淡彩色调画面由淡色、饱和度低的色彩构成,有助于强化淡雅、和谐的气氛。当被摄对象的色彩较浓时,适当增加拍摄曝光可以减弱色彩再现的浓度,如图所示。

上图分别显示的是淡彩色调的示意图。

4.亮彩色调与灰彩色调

亮彩色调画面由高明度的色彩，如黄、白、浅橙、粉红等浅色构成，有助于强化明快、晶莹、清透的效果。亮彩色调与淡彩色调的区别在于前者明度更高，如图所示。

上图显示的是亮彩色调的示意图。

灰彩色调的画面由饱和度低的色彩组成，即色彩含较高的灰色成分。这种基调有助于强化晦暗、消极、成熟、质朴之感，如图所示。

上图显示的是灰彩色调的示意图。

4.2.5　冷暖对比

用冷暖差别而形成的色彩对比称为冷暖对比。回到色轮上，黄色是最亮的色相，紫

色则是最暗的，也就是说，这两种色相具有最强烈的明暗对比。在黄紫色轴线的右角，可以看到红橙色对蓝绿色，这是冷暖对比的两个极端。红橙色或朱红色是最暖色，而蓝绿色或蓝紫色是最冷色。一般说来，暖色是指黄、黄橙、橙、红橙、红和红紫；冷色是指黄绿、绿、蓝绿、蓝、蓝紫和紫色。然而这种划分很容易将人引入歧途。白色和黑色两个极端代表最明和最暗，而所有灰色都是按照它们同更亮或是更暗的色调对比才显得或亮或暗。与此相仿，蓝绿色和红橙色是冷色、暖色的两个极端，它们总是分别代表冷色和暖色。而色轮中介于它们之间的可能是冷色，也可能是暖色，这取决于它们是同更暖还是更冷色调相比较，如右图所示。

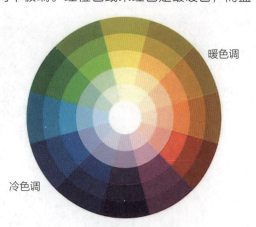

冷暖本来是人体皮肤对外界温度高低的触觉。这些生活印象的积累，使人的视觉、触觉及心理活动之间具有一种特殊的下意识的联系。视觉变成了触觉的先导，无论光源色还是物体色，在生理上或心理上都会由于意识的联想而引起相应的条件反应，如图所示。

左图为《通灵男孩诺曼》中的角色，在一个角色身上的冷暖光影变化，也可以让气氛变得阴森恐怖。右图为《僵尸新娘》中的角色，两个造型一冷一暖，让观众立刻感受到他们真实身份的差别。

冷暖特性还可用很多相应的现象来表示，例如阴影、透明、镇静、稀薄、流动、远、轻、湿等，用来表现冷。日光、不透明、刺激、浓厚、固定、近、重、干等用来表现暖。上述这些种种印象表明了冷暖对比的多方面表现力，这种对比可以用来创造高度的画面效果。

4.3 动画角色造型设计的各种色彩因素

4.3.1 性别因素

女性角色相对于男性角色而言有更多的跳跃性和装饰性色彩，在动漫作品中成为色

彩的亮点。往往在嘴唇、皮肤、道具和服饰细部等处的色彩，都决定了角色的气质。如图所示。

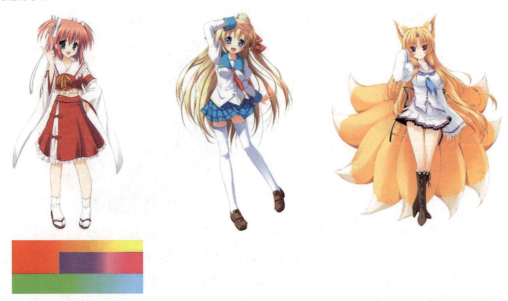

上图分别为日式动画中的少女角色，从服饰上能够看出，女性角色的服饰搭配色彩绚烂、样式多样。

上图分别为日式动画中女性角色的头、面部处理，能够看出女性角色从发色、发饰以及面部、眼睛等用色都丰富于男性角色。

上图的男性角色中，服装的样式经过设计后比较新颖，但色彩上仍趋于黑、白、灰色调，或是统一色系。色彩的变化上不如女性角色丰富多样。

4.3.2 年龄因素

鲜亮的色彩多用于年轻角色，显示出一种活力。年纪大的角色，在色彩上很少具有跳跃性。运用灰色调、单一色彩体现的是这个年龄段人物行为上、思维上的沉稳，如图所示。

上图分别为动画片《鬼妈妈》中的角色设计，单从色彩上就能很清晰地分辨出角色的年龄。这里年轻角色从发色到皮肤再到服装的颜色纯度较高，色彩鲜亮，体现出了一种青春的活力。而上了年纪的角色整体上的色彩纯度较低，运用了大量的灰色调来处理。

上图是动画片《飞屋环游记》中的角色，画面中孩童的服饰搭配色彩斑斓，都是饱和度较高的颜色，并且用色上采用了橘黄色与蓝色的对比色，体现出儿童的天真、开朗与活力。而老年人的色彩基本上都是同一色系的灰、黑色调变化，体现了上了年纪的老人的一种保守、死气沉沉的感觉。

4.3.3 性格因素

根据不同的角色性格，在色彩运用上也应有很大的区别。性格开朗的正面角色采用鲜亮的色彩，反面角色则用一些冷色调，如图所示。

上图中是动画片《鬼妈妈》中父亲一角的造型设计,从表情神态和色彩变化上就能够看出,角色在剧中的两个不同世界里的性格变化。剧中造型和色彩的变化使左图中暖色调的角色给人乐观开朗,但却离奇荒诞。冷色调给人感觉阴郁沉闷,但却真实可信。

上图中的两个小狗造型从神态和色彩上就能够区分出暖色调的小狗天真可爱,冷色调的小狗凶狠残暴。

上图中白雪公主的色彩明朗、纯度较高,体现了白雪公主无邪的性格。而巫婆皇后的造型运用了黑色,体现了其邪恶、恐怖的性格特征。

上图是动画片《鬼妈妈》中的一组角色造型设计。左图中暖色调的搭配体现了角色开朗乐观的性格,以及在现实中的真实存在感;右图中冷色调灰蓝色的搭配体现了角色的悲伤哀怨,如幽灵般的生存。

在色彩上,让观众感受到角色之间的较大色彩差异,更利于动漫角色造型设计师塑造角色个性。有时为了突出主要角色,在色彩运用上,一般采用加强对比度、饱和度的方法,使主角在整个动漫作品中能够脱颖而出。

4.3.4 类型因素

在动画作品或者游戏中,经常会出现好几种类型的角色,以区别不同种族和派别。色彩能够强化和突出他们之间的差别。而且在运用的过程中,角色与角色之间的色彩冷暖关系也是十分明显的,如图所示。

上图为游戏《魔兽世界》中的角色造型设计。在这款游戏中,角色通过不同的外形和色彩,反映出他们来自不同空间和地域的不同类型的角色。每种造型的色调都十分绚丽并且层次丰富,带有强烈的魔幻色彩。

在《马达加斯加》中有众多的动物角色,设计者赋予了角色独特的色彩和质感效果。狮子、长颈鹿、斑马等角色的设计大大增强了该动画的喜剧效果,如图所示。

上图分别为动画片《马达加斯加》中的角色造型设计。

三维动画片《霍顿与无名氏》也是角色的色彩和形体设计成功的案例。从中可以看到流行时尚发型和装饰色彩相映成趣的效果,如图所示。

上图均为动画片《霍顿与无名氏》中的角色,色彩的搭配上除每个角色自身色彩的变化外,也产生了对色彩的对比,具有明快鲜亮、轻松的画面效果。

4.3.5 环境因素

在角色设计中,要充分考虑到场景光影、色彩的变化,是角色色彩设计的又一因素,通常角色依据前面所讲的性别、性格、类型等特点具有自己鲜明的色彩特征。但这些色彩有时会随着场景色彩、气氛等变化而产生一定的色彩倾向,如图所示。

上图均为动画片《美食从天降》中的角色,能够看到,相同的角色在衣着不变的情况下,处于不同色彩环境中,所产生的不同色彩倾向的变化。由于大环境色的影响,左图角色色彩偏暖,中图偏冷,右图偏粉。

上图均为动画片《驯龙高手》中的角色,从两幅图中能够看出相同角色在衣着不变的情况下,整体色彩随光线的改变,冷暖也发生了变化。

上图均为动画片《驯龙高手》中的角色，左图月色下的角色色彩偏冷；右图阳光下的角色色彩偏暖。

动物中的昆虫类，在色彩上更需要明快的色彩，具有强烈的装饰性。同时，也需要和背景的色彩风格相协调，如图所示。

上图均为动画片《鬼妈妈》中的昆虫造型，由于生活中昆虫自身的色彩就是丰富艳丽的，因此在动漫角色造型的设计上也遵从了实际色彩。

4.4 动画角色造型色彩设计与表现

设计师在进行动画创作时，根据角色设计的风格以及画面环境的需要，为了让角色的结构突出，具有立体感，能够更加自然地融入整个场景中，会专门给角色添加适合当时情境的明暗、光影效果，让整个画面能够成为一个更加和谐的整体。

4.4.1 色彩对角色造型的塑造

1.结构的表现

上图中忍者神龟身上的暗影主要用来体现造型的形体结构。通过这些阴影的变化，让造型更有力度。

2.立体感的表现

在上图的动漫角色造型设计中，设计师在头脑中设定了拟定光源，在彩色稿的基础上，为动漫造型添加了柔和的明暗、光影效果，让造型看上去结构更加清晰、富有立体感。这些细节的设计，无论在平面动漫还是三维动画的制作中，都更有利于后续动画的制作与绘制。

3.质感的表现

上图为《机器人总动员》中的角色，画面中的明暗、光影，有利于角色形体结构的表现，使纯白角色的造型结构更加明确、清晰，并通过不同明暗的表现形式，体现出角色不同的质感。

4.4.2 色彩对气氛和角色心理的表现

1. 情绪、气氛的表现

上图为动画片《怪物公司》气氛图，红色在画面中起到烘托场景气氛的作用，在西方有时红色也象征着地狱、恐怖、血腥。明暗的对比变化，同时给画面烘托了气氛。

上图中角色光影明暗的表现，主要营造了一种情绪上的变化，烘托一种特定的氛围，如邪恶、神秘、愤怒等。

2. 心理表现

色彩冷暖、进退、轻重、胀缩、厚薄、动静等，这是色彩的个性对人的心理影响而产生的一种感觉。色彩的冷暖倾向被称为色性，是人们看到色彩所引起的心理上的反应，如图所示。

上图为动画片《鬼妈妈》中的色彩对比。根据情节的发展，左图现实生活中的冷灰色调，充分表现了生活中的压抑和无趣，只有小主人公身上鲜明的黄色外套和蓝色头发突出她的活泼生气。右图中明亮丰富的暖色调，表现了魔幻生活的美好、温暖，同时又带有一种诱惑之感。

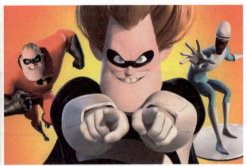

上图为偶动画《僵尸新娘》中的主人公造型,从中可看出色彩的冷暖是相对的。蓝色对比下的灰给人偏暖的感觉,反之暖色对比下的灰给人偏冷的感觉。

上图为三维动画片《超人总动员》中的角色,通过角色服装的色彩,能够清晰地分辨出他们的性格特点,同时也是正义与邪恶的一种划分。反面角色辛拉登身着黑色,象征着恐怖与黑暗;正面角色鲍勃身穿红色,象征着勇敢和正义;蓝色的酷冰侠,象征着理智、和平与公正。

4.4.3 色彩对光影变化的表现

动画角色造型设计的明暗,大多数都是由场景光源的变化而决定的,其中包括自然光源和人工光源对角色的影响。自然光源如白昼的更替变化、季节的变换等;人工光源如各种灯光、火光、特效光源等。这些光源都是直接影响角色明暗变化、阴影方位的直接因素。

1.自然光源

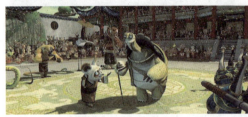

上图均为动画片《功夫熊猫》中的造型与场景相结合的画面,画面中所表现的是自然光源下角色身上的明暗与阴影的变化。通过光线的强度与角色阴影的位置长度,可以分析出左图中的环境光线为中午的阳光,角色身上的明暗对比强烈,投射到地面的阴影较短;右图为夕阳光线的照射,角色身上的明暗对比相对柔和,投射到地面上的阴影较长。

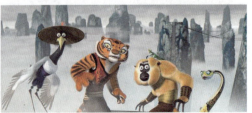

上图也是自然光线下的效果,自然光源对角色的影响大多数是从上至下,涉及整幅画面。左图中为月色下的造型,角色受背部月光与前方灯光的影响,身上暗影的明暗交界线十分强烈;右图角色身处在云雾缭绕光线较弱的环境下,因此身上的明暗对比也相对较弱。

2.人工光源

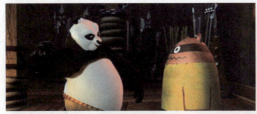

上图均为人工光源下的造型暗影效果，可以看出角色的明暗受到光源的影响而体现出不同的强弱变化，同时色彩也受到不同光色的影响而体现出不同的冷暖倾向。

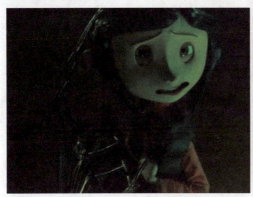 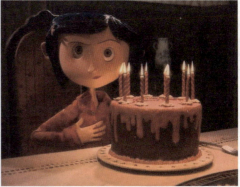

上面两幅图中，反映出人工光源往往针对画面中的某个点或某个区域，光源的角度和方向比较灵活，创作时可以根据画面情节的需要，可以把光源设置到天上、地上，或是角色的眼前。

在动画角色造型设计中，对于角色的明暗强弱和光影变化而言，明亮、强烈的光线可以让角色自身的明暗对比更加强烈。灰暗、阴冷的光线可以让角色的明暗对比强度减弱。不论所表现的目的是什么，需要注意的是光影明暗的绘制一定要在造型结构的基础上进行变化，要让人感受到角色明暗的变化是角色身上的一部分，是自然的过渡。脱离了这些，就会让人觉得阴影与角色相脱节。

3.整体感的表现

动画角色造型色彩的设计最终要和影片的整个色彩风格以及不同场景协调统一，这才能够体现出色彩设计的较高水平，如图所示。

上图中，角色的明暗光影紧密地与背景环境相结合，使每幅画面从造型、背景、色彩、光影明暗的表现上都形成各自统一的整体。

第5章

动画角色造型的设计思路

- 动画角色造型的外形设计
- 动画角色造型的转面设计
- 动画角色造型的表情设计
- 动画角色造型的肢体语言设计
- 动画角色造型设计的表现力

动画角色造型的设计主要以夸张为主。夸张可以把原物的形态和大小等特征加以强化，既超越实际又不脱离实际；主观意识更强，本质更突出，特征更鲜明。变形可以超越实际，可以无中生有，可以化有为无，可以化腐朽为神奇，也可以将崇高化腐朽。变形，可以打破空间的局限，拆散原型结构，重新随心所欲地组合，因此动画角色造型设计中夸张和变形通常会联系在一起。都是以人为基础，将一些动、植物或机械造型设计成赋予人类的情感，或将人类设计成具有动物、植物或机器人的外形特点。在夸张变形的手法上也无外乎是对造型整体或局部的拉伸与收缩、拆分与组合，以及运用添加与删减的方式进行造型上的重塑。

5.1 动画角色造型的外形设计

5.1.1 造型的外形特征

动画角色是对原型的夸张和修饰。为了达到较好的视觉效果，需要对角色的整体比例进行大幅度的调整。在动漫作品中，设计师要根据剧本中角色的描述，确定角色的不同比例。通过夸张角色身体比例，表现不同的年龄和特征，如图所示。

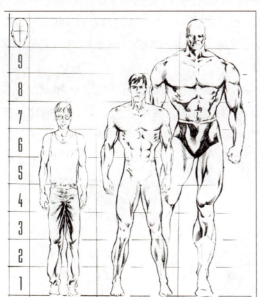

上图中，根据动漫创作的需要，分别表现了不同男性人体的比例变化。在写实造型中，更多借鉴人物原形的真实比例，适当调整上下身比例和腰的位置。体现男性高大强壮的方法，一般是在基本的写实比例上进行拉长，同时强调上身的宽阔感。

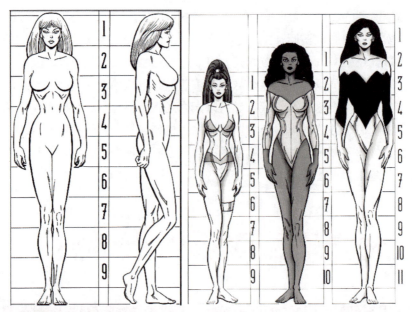

上图中，动漫女性角色的体型要进行夸张变化，体现女性身材修长的方法一般是将写实的基本比例进行拉长，突出胸、腰、臀等部位，强调出身体的曲线关系。

　　动画角色造型在比例设计上，通常把角色分为两头高、三头高、六头高、七头高、八头高及八头以上高。可爱型动画角色最常采用的头身比例在三头身到四头身高，迪士尼出品的众多可爱形象，大量角色都采用三头身到三个半头身的造型比例，如众所周知的米老鼠和唐老鸭。七到七个半头身是亚洲动画角色通常采用的正剧造型比例；八到八个半头身是欧美动画中写实角色通常采用的正剧造型比例；九头身以上的动画角色大多是身材姣好、比较时尚的人或运动员、大力士。

　　同时要考虑头部与身体的比例，这一特征经常由角色年龄特征决定。一般来说，头部占身体的比例较大，容易刻画丰富的面部表情，塑造的性格比较灵活，感情比较丰富，年龄特征偏小。如果头部占身体的比例较小，那么主要通过肢体语言来表达情感，从动作设计上，要表现较大的运动幅度，如图所示。

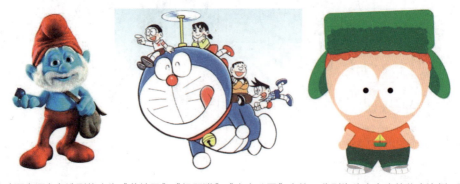

上图的动画卡通角色造型依次为《蓝精灵》《机器猫》《南方公园》中的，分别为头大身小的儿童比例，这一比例是将写实造型进行缩放，全身相当于2~3个头长，有的甚至是一个半头长。这类造型比较适合卡通、Q版角色，而这种角色也比较适合轻松、幽默、搞笑的情节。

第5章 动画角色造型的设计思路

上图分别为头小、四肢较长的比例。身体比例大约是5~6个头长，这样的造型更适合表现青少年。

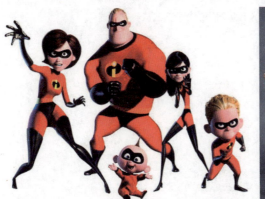

上图分别是《超人总动员》和《别惹蚂蚁》中的主要角色造型，从中能够清晰地分辨出角色在不同年龄上身体比例的差异。身体上大的比例变化决定着角色的基本年龄和外形特征。

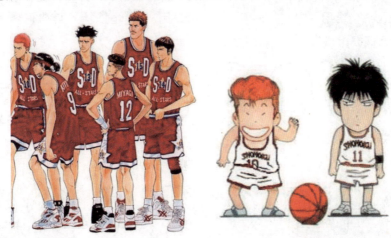

上图为日本动画片《灌篮高手》的角色设计，经常是同一角色的夸张写实的九头身高和Q版可爱的两头半身高，在片中特定情境下的转换，给动画片的情节增添几分幽默诙谐和搞笑轻松的成分。

5.1.2　造型的面部特征

　　动画角色造型的头部设计十分重要,我们在回忆一个动画角色时,不仅仅只是记住了他的外形特征,同时也将角色的相貌牢记在心。甚至有些设计师将面部作为造型设计的第一步。想设计好一张卡通的脸,也需要以真实人物面部的比例关系为依据,从发际到眉毛、眉毛到鼻底、鼻底到下颌,三部分的长度基本相等;脸的宽度约等于五个眼长,也就是常说的人物画法,称之为"三庭五眼",如图所示。

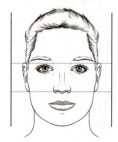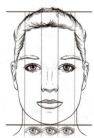

上图为成年人三庭五眼的划分方法。

上图为儿童和老年人三庭五眼的划分方法。

　　动画角色造型的头、面部设计,通常会把头部的基本结构用几何图形来表现,如鸭蛋形、梨形、三角形、梯形和葫芦形等。除此之外,也可以采用中国画中用文字来归纳头部形态的画法,常用"申、田、甲、由、风、用、目、国"八个字来形容,便于观察和记忆,该方法称作"八格",如图所示。

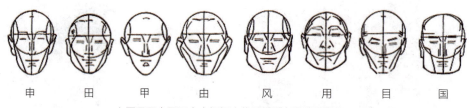

申　　田　　甲　　由　　风　　用　　目　　国

上图是用中国汉字来概括人物正面头部的类型特征。

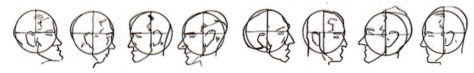

上图概括了人物侧面的不同造型。

　　动画角色的脸形往往要经过几何化的夸张处理,这是因为几何化的夸张处理,易于

突出角色的脸形特征和表情动作的设计。符合低龄儿童的认知，更易于对角色进行辨别和记忆。

几何化夸张处理的脸形通常可以分为椭圆形、圆形、方形、菱形、梯形、五角形、三角形、组合形等，如图所示。

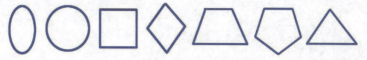

上图分别为几何化的人物脸型，动画角色常常用这种高度概括归纳的形式，将角色的脸型进行夸张、变形。

上图分别为组合变形式的动画人物脸型。

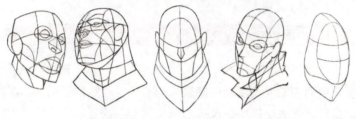

上图分别是将角色的整个头型进行几何化的立体变形。

几何化处理，可以起到交代角色类型、个性的作用。小而尖的下颌体现了弱小的性格；大又圆则体现人物有较高大的体型；而方形和有棱角的结构能体现出人物坚强的性格等，不同的脸型特征能体现人物不同的身份、性格和气质，如图所示。

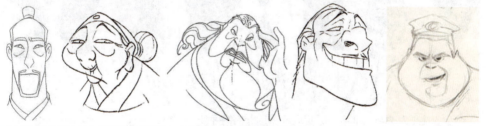

上图分别为美国动画片中的典型造型形象，通过面部几何形体的变形与夸张，能够让观众直观地感受到角色的不同性格特点。

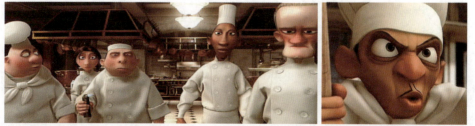

上图为三维动画片《料理鼠王》中的角色，虽然这些造型大多都是配角，但是每个人物都具有独特的面部外形特征。

几何化的设计方法能对动画角色的脸形进行自由的变形处理，体现了动画视觉艺术形式的一种特殊表现力，如图所示。

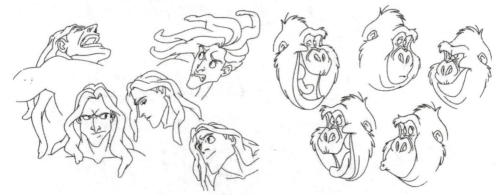

上图为美国动画片《泰山》中的主要角色的面部表情变化，由于角色的面部经过了几何化的概括归纳，因此更加方便了造型面部的表情变化。

5.1.3 造型的归纳处理

对于动画角色造型创作而言，人体比例标准并不是一成不变的，当设计师记住标准比例之后，就能够更清楚如何灵活地去把握这些准则，灵活地运用。如图所示，动漫角色的设计往往都是经过夸张变形的，也包括角色体形上的变形，设计师可以通过对真实人物的观察，例如，每个人的高、矮、胖、瘦、强壮、纤瘦等的不同，归纳出以下几种角色的几何形体。

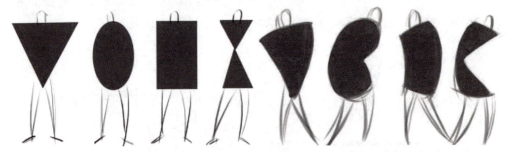

上图为动画人物体形的几何形归纳，通过这种手法，让角色的外形特征更加鲜明。

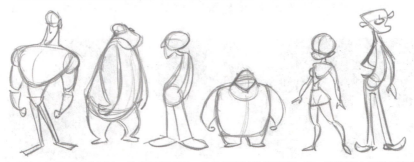

上图为动画角色的几何造型归纳画法，从中可以看出，角色鲜明的外形特征，在一定程度上反映了角色的性格特点。这种造型的夸张变形方式更易让角色做出各种各样的动作。

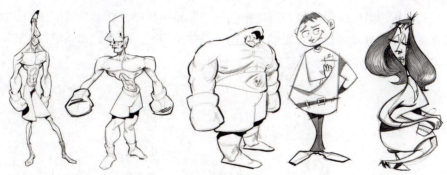

上图是根据对角色体形的几何式归纳的方法绘制出的动漫造型。这种造型相对于写实画法的造型而言更容易进行动作上的夸张设计，它能够完成各种丰富的动作拉伸、收缩以及弹性的变形。当然，不同的造型风格，也是依据情节和创作需要来决定的。

上图为三维动画片《美食从天降》中的角色造型设计草图。用简单的几何形体勾勒出每个角色特有的外形轮廓，有的甚至能够通过形态的变化看出他们鲜明的性格特点。

5.2 动画角色造型的转面设计

5.2.1 动画角色造型的整体转面设计

动画角色不仅仅出现在一张插画中，还常常被用于漫画、动画片等系列作品中，角色常因故事情节的要求做出不同的运动。这就需要对角色形象的各个角度有全面的把握，以便角色适应不同的场景与动作。因此角色造型的转面设计就尤为重要，如图所示。

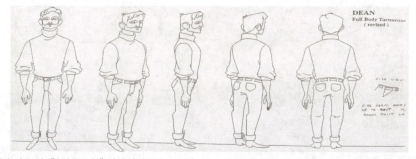

上图为动画片《钢铁巨人》中角色的正、正侧45°、侧、背侧45°、背，共5个角度的转面设计。

角色的转画也可以说是转身,例如角色从正面转到侧面,或者从背面转到正面等。通过立体的形象,转动角度,可以清楚地辨认其多个转面。转面如果画得不准确,角色在画面中进行转头、转身时就容易走形,如图所示。

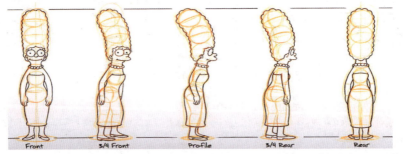

上图为动画片《辛普森一家》中的角色转面设计,通过转面,可以充分了解到角色的形体特征。

5.2.2 动画角色造型的局部转面设计

有时为了达到不同景别的要求,能够准确、细致地绘制出角色的不同角度,常常要针对头、手、脚等特殊重点部位做出转面的设计,如图所示。

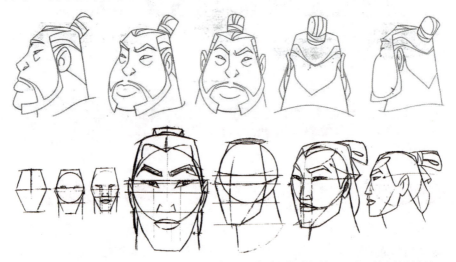

上面两组角色的面部卡通造型,分别为动画片《花木兰》中角色头部转面设计和基本绘制方法。

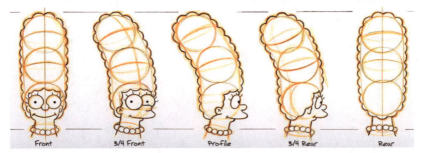

上图为动画片《辛普森一家》中的角色头部转面设计,通过转面,可以更清晰地了解到角色整个头部的构造。

第5章 动画角色造型的设计思路

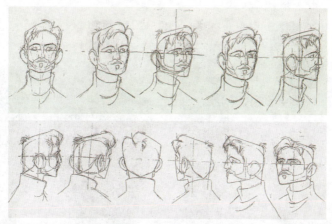

上图为动画片《钢铁巨人》中的角色头部转面设计，角度多样，为后续的角色动作绘制提供了大量参考。当转面角度设计的越多，也就意味着造型在运动过程中越准确。

上图为动画片《鬼妈妈》中父亲一角的头部设计。

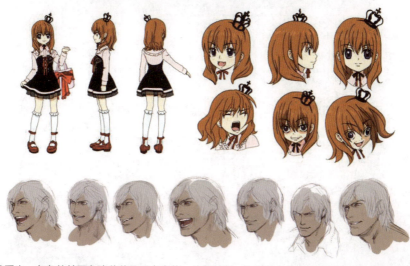

上图中能够看出，角色的转面角度往往不只有身体、头部转面，还经常包括不同透视角度的转面效果，有时甚至会与角色的表情相结合。

上图中的角色转面，同样包括了头部与身体两部分，只是头部涉及了不同角色的正、侧面效果，类似于这样只有正面和侧面效果的转面图，往往用于三维动画的角色设计中，有了这两个角度，三维建模师就可以在三维软件中建立一个立体的造型了。也因为在运动中，三维动画会依据角色的正面和侧面自动生成两者间的各个角度（即中间帧）。

上图为动画片《辛普森一家》中角色手脚的局部设计。

5.3 动画角色造型的表情设计

5.3.1 动画角色的常见表情

看人先看脸,而所谓脸面,不仅是指人的长相,更主要的是面部表情。现实世界中人的表情变化是十分微妙的,眉宇之间的微微紧缩、嘴角轻微的抖动、眼神的微妙变化都反映了角色不同的心理活动和情绪变化,如图所示。

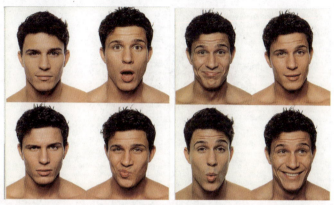

上图为人物在生活中,常常因情绪的变化而反映出的不同表情。也正因为这些丰富的表情变化,才让角色设计师以此为基础,进行角色表情设计上的夸张与变形,让每一个动漫角色都如此生动与活泼。

人的面部表情的变化十分迅速、敏捷和细致,能够真实、准确地反映情感,传递信息。面部所表现出的各种各样的情感,最能吸引观众的注意。通过对面部表情的刻画,可以表现动画角色的气质、情绪、性格等。由于动画是一种特殊视觉传达方式,往往要对面部表情进行夸张处理,甚至还要配合夸张的肢体语言协同表现。如图所示,就是经过归纳、夸张之后的动漫卡通式的表情。

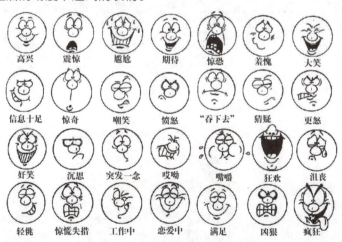

上图分别为动漫卡通式的角色表情,通过与前面写实人物面部表情的对比,能够看出,卡通的表情经过合理的夸张之后,变得更加生动可爱。

角色的表情、外形与动作等共同塑造角色的性格，尤其在近景与特写中更为重要。面部表情能够传达角色的主观意识活动，使观众可以透视到角色的内心世界，了解角色的意图、情绪、情感、思想等，如图所示。

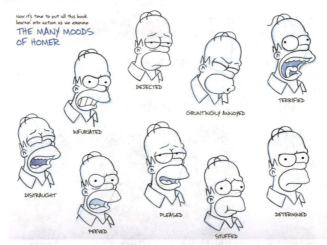

上图均为美国动画片《辛普森一家》中主角的表情设定，不仅展现了丰富表情，同时也设定了角色表情动作的风格。

5.3.2 动画角色表情的夸张与变形

在观察中，可以发现角色的表情主要集中在五官的运动变化上。当观察一个角色的表情变化时，会注意一些细节，例如嘴角的变化、眉毛和眼睛的运动，那么就可以进行归纳。角色的表情主要集中在嘴角、眉毛、眼睛的运动上，如图所示。

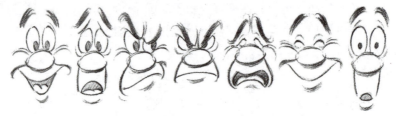

上图为在表情变化过程中，五官运动时的相互关系。

上图中通过角色丰富的表情，能够间接感受到它与前后图例中的愤怒表情相比，夸张的力度更大，反映出角色愤怒情绪的强烈。

这里要说的是，眼睛是动漫角色设计中面部表现情绪的重要器官，眼睛可以表达丰富的情感，所以在动画中经常大量运用眼神来表现情绪。由于动画中表现角色的眼睛，除了一般生活情况中睁眼、闭眼、眨眼，还要根据面部表情变化的具体动作去变化和夸张眼神，这样可以很清楚的传达人物的内心世界，如图所示。

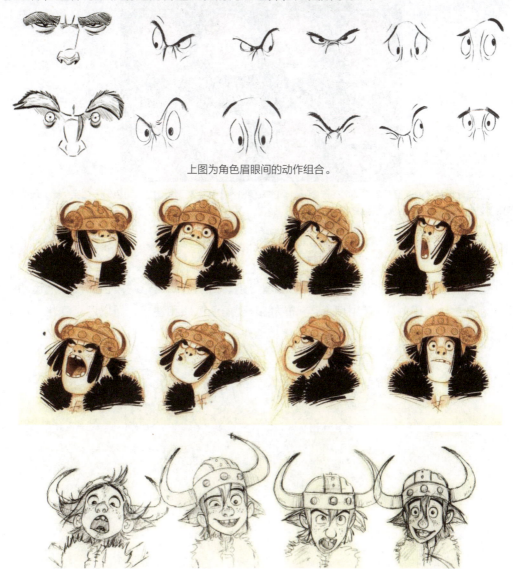

上图为角色眉眼间的动作组合。

上图均为美国动画片《驯龙高手》中主人公的几幅表情设计，通过这些设计草图能够看到角色五官间的挤压与拉伸，夸张的组合充分反映了角色的情绪变化。

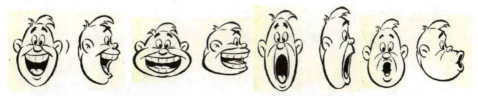

上图的角色面部五官的拉伸和收缩，大大方便了该角色在进行语言动作时的夸张变形。

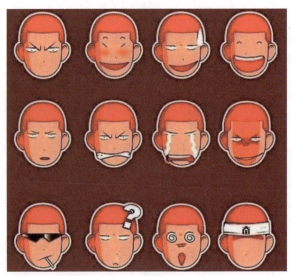

上图为日本动画片《灌篮高手》中樱木花道Q版造型的表情设计,从中能够看出Q版角色的表情变化比一般的动画角色表情更加夸张和归纳,甚至被符号化。

5.3.3 表情与口型的关系

角色口型包含角色在说话过程中的口型变化。口型运动是影响角色面部表情运动的主要因素之一。因为在五官中眼睛与嘴最能表现角色气质和性格,所以口型变化不但是角色说话的需要,而且也体现了角色性格特点,如图所示。

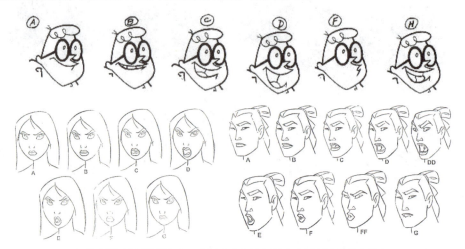

上面几组图分别为因角色口型的变化而引起的角色面部五官的变化。

学习动画角色表情设计,需要学会在生活中观察人们的各种表情变化,随时留心收集各种素材。更重要的是,要学会自己去表演、体会角色的心理活动和五官的运动。这是动画设计师必备的专业素质之一。通过大量地描绘各种表情,观察和体会各种表情的动态,建立一个表情资料库,或者用一面镜子观察并画下自己所能表现出来的各种表情,再进行夸张变化,久而久之将会对表情的设计驾轻就熟。

5.3.4 表情与肢体动作间的关系

丰富的表情不只是局部的变化，而是整个脸部各部位连带动作的结合。要求从立体的角度去分析产生拉伸和压缩的原因，以及变化的幅度。所以要结合整个面部以及身体各部位的变化来反映人物的情绪。也正是由于人的动作、表情、心理活动是一体的、协调的，三者间互相作用的。因此，设计师在进行角色设计时，不仅要考虑到角色的表情，同时还要注意肢体语言的配合，如身体、脖颈的扭曲，手部的动作等，只有全面地去考虑，这样才能设计出生动、感人的造型，如图所示。

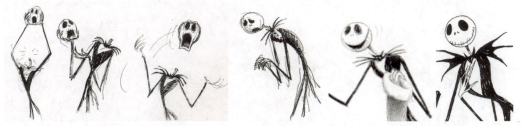

上图为动画片《圣诞夜惊魂》中的角色造型，虽然头部被夸张为一个球形，但张大嘴的时候，脸颊受到拉伸，眼睛也会变形，下颌向下移动，脸部的肌肉线条包括五官等都会由于连带的关系产生不同幅度的动作变形。

上图为连续说话过程中的表情，能够从设计草图中看出角色的肢体动作与面部表情及语言间的配合。

表情的变化是通过五官的变化、肌肉的伸缩来展现的，这些部位的变化都有一定的规律可循。在绘制表情和动作时都要合理协调地夸张变形，才能更传神地刻画角色情绪的变化。卡通化的脸相对于写实化的脸更容易用夸张的手法来表现，如图所示。

上图中的角色表情设计，丰富生动，夸张的嘴部和脖子处的连接让人过目不忘。

表情的变化是通过眼睛、眉毛、面颊，甚至嘴巴的相互挤压而产生的，眉毛的动作会影响上睫毛，造成眼睛睁大，眼皮提升；嘴巴极端的动作也会影响面颊，以致影响到下眼皮及眼睛的形状，而产生各种各样的表情变化。这种细致入微的表情变化能产生很强的戏剧性效果，如图所示。

通过上图，能够看出角色面部表情的变化是通过面部的挤压、拉长来起到夸张的效果。

在面部表情设计图中，可以包含角色比较有代表性的表情和神态、眉眼的表情变化、嘴部表情变化等，这些都能够反映出角色的典型性格特点。某种意义上讲，动画角色设计师笔下所设计的角色就相当于舞台上的演员，每一个演员都要通过不同的肢体和表情来反映不同的角色的性格特点。而在动画片的创作中真正的演员其实就是设计师自己，要通过每一个造型直观地传达给观众，哪个是可爱的，哪个是邪恶的，哪个是羞怯的等，需要有特点的外形来反映鲜明的性格，如图所示。

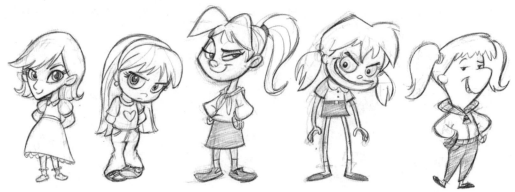

上图中，经过角色设计师之手，对面部不同的刻画，使几个卡通小女孩形象每个都具有自己不同的性格特点。

5.4 动画角色造型的肢体语言设计

5.4.1 造型的肢体语言

动漫角色造型设计中，角色的动作是能够让画面生动丰富的一个主要元素。在动漫中，即使是再艰难危险的动作，也不用练功夫，不用请替身。只要设计师有想法、有表现力，动漫角色就都能办到。其中包含了角色的常规运动、特殊运动以及性格画的动作。

角色的常规运动，包括常见的站、坐、走、跑、跳、扭、飞、躺、起立、下蹲、举、骑、踢、趴、爬、弯、奔、滑、翻、跃、仰、扑、弹、舞、举手、展、划、挥等。而在动画设计中，让角色单纯地只是做这些动作，是远远不够的。每一个动漫作品，每一个角色，都有自己的动作风格。都会给这一个动作融入自己的风格样式，即使是站、坐、走这样最基本的动作，也会给人截然不同的感觉，如图所示。

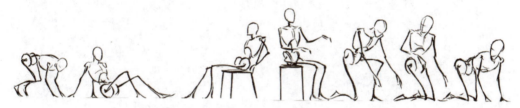

上图分别为写实状态下人物坐、卧、蹲、爬、跪等动作姿态。

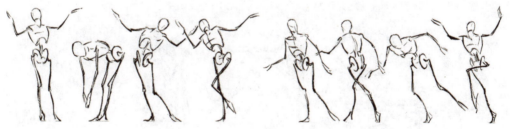

上图分别为写实状态下人物走步、屈身、挥臂、舞蹈等动作姿态。

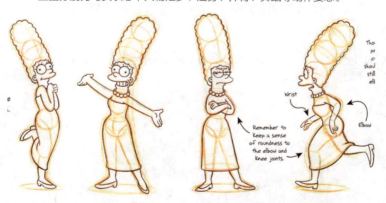

上图为动画片《辛普森一家》中的角色肢体动作设计，情节的要求和造型的肢体语言紧密联系，剧情的要求决定了角色要到什么时候做什么动作，反映什么情绪。同时角色的动作某种程度上也推动着情节的发展。

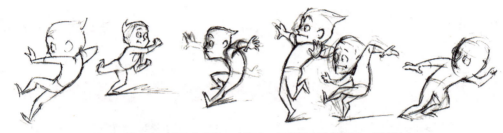

上图分别为一组动画角色的跑、走姿态，可以看出动作夸张、幅度较大。

5.4.2　造型的动态表演

造型的动态表演主要指造型的特殊运动，包括多人组合动作与单人动作。例如两性间的搂、抱、吻、摔、对打等，如图所示。

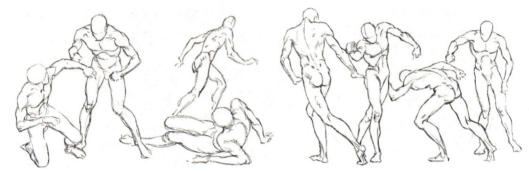

上图分别为写实状态下人物间的几个互动姿势。

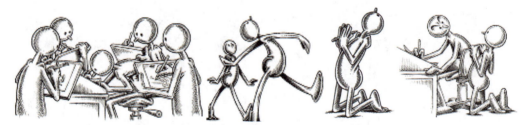

上图分别为卡通状态下角色间的几个互动姿势。

上图为动画片《忍者神龟》中的角色武打动作。

第5章 动画角色造型的设计思路

上图分别为动漫作品中角色的特殊动作，这些拥抱、接吻、翻身成为在动漫中的一些被特定设计的动作。

还包括造型的性格化动作，是动画作品中体现每个角色不同性格特点的、独特的、具有代表性的动作方式。在动漫影视作品中，通过人物各种运动姿态，描绘出一些主要角色最具性格特征的肢体语言，这些描绘可以作为在后续原画、动画的绘制过程中，对角色肢体动作特征把握的依据，如图所示。

上图均为动画片《泰山》中的主人公，从图中主人公的动作就能够看出，由于泰山长时间在森林中与大猩猩在一起生活，泰山的动作举止等生活习惯都趋向于猿类。这些也都成为泰山的标志性动作。

上图均为动画片《辛普森一家》中小主人公的动作设计，通过动作的描绘，展示了角色天真活泼搞笑的性格。

上图分别为经典动漫影片中的主要角色造型，阿童木、蜘蛛侠、超人都有自己个性化的特定动作。

上图分别为动漫中的主要角色造型的性格化动作，这些动作经过夸张，视觉上更具冲击力。

角色性格化塑造，首先要掌握角色的内在性格气质，同时要善于抓住最能体现人物个性特征的外在典型动作。

形体动作的绘制比任何心理活动都更容易抓住，也比较容易掌握。实际上不存在没有欲求、意向和任务的形体动作，也不存在没有由感情为依据的形体动作。

动作设计要求在平时练习中，加强对人物动态动作的捕捉。当角色的外表造型完成以后，应根据性格分析，以生活中具体人物动作为蓝本，完成动态关键姿势的设计。

5.4.3　造型的搭配组合

上图中，可以看出一部动画作品中不同角色造型的设计，不仅要调整比例，还需要在头部造型上强调特征，显得角色性格更加鲜活，风格特点十分突出。

头部的形态可以根据造型特点，配合五官发型，使得整体形式统一，如图所示。

上图分别为《平成狸合战》《风之谷》中的角色设计。通过这两组设计草图可以看出，在同一部动画片中可以根据角色的性格、戏剧作用，而混用几种不同的头身比例关系。

上图均为动画片《驯龙高手》中的角色搭配，可以看出造型高矮胖瘦各不同，每个角色都具有自己明显的外形特点，同时这些不同的外形也辅助了角色性格的体现。

5.5 动画角色造型设计的表现力

5.5.1 造型的表现力

就如前面章节所讲到的在具体设计动作中,一定要学会把握角色动态线。画人物姿态经常以动态线为基础,来逐渐组织构成人物的坚实结构。它是一条从头顶贯穿人物身体的虚拟线,是设计动作时最重要的构思线条,它一直贯穿人物主要动作的始终。每一个动画形象,即便是静止站立的,也有其动态方向。动态线是动作的浓缩,若想加强形象的姿态感,你可以在起稿时就运用动态线来做辅助,有利于快速把握住造型设计的意图、活力和力量的方向,如图所示。

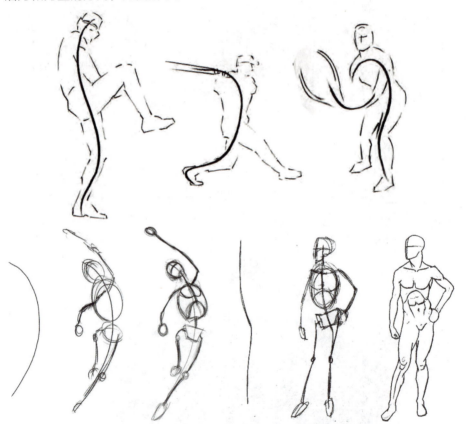

上面几幅图均是关于动态线的观察、概括与归纳。

还要注意角色上半身和下半身的比例变化,对塑造角色的性格、运动形态也有很大的作用。在很多设计方案中,关节设计和角色比例关系表现得特别密切。我们要掌握、调整角色的比例时,要考虑对角色动作设计的影响预计角色的关节设计位置,会便于后面的动作设计。如果是特殊的动作,更要在角色造型设计阶段,明确标明活动的关节部位,如图所示。

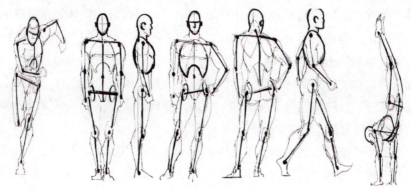

上图所概括表现的是写实人物的重要活动关节。

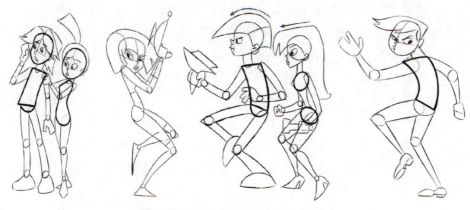

上图表现的是动画卡通人物的主要活动关节点。

不仅仅在二维动画的表现上，在三维动画制作中，常常会提到"骨骼绑定"这个概念。一个完善的角色设计方案，会避免后续动作测试中的穿插、破损和穿帮等问题发生。所以，在角色造型的初期，就应该考虑好合适的角色运动关节以及形体的比例关系。

往往比例夸张较大的角色，更能清楚地展示出五官表情，对性格塑造起到很大的作用，如图所示。

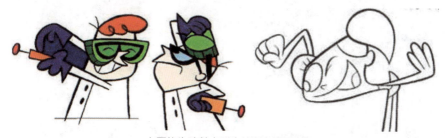

上图均为欧美卡通中的角色造型。

5.5.2　线条的表现力

首先要说明的是，线型是形成动漫风格的形式特征之一，不同的线具有不同的情感特征。线条的好坏是影响动漫造型整体效果的一个重要的因素之一。它是客观事物存在

的一种外在形式，它制约着物体的表面形状，每一个存在着的物体都有自己的外沿轮廓形状，都呈现出一定线条组合。生活中任何一样东西都有自己的形状和轮廓线条，物体的不同运动，也呈现出不同的线条组合，由于人们在长期的生活中对各种物体的外沿线条轮廓及运动物体的线条变化有了深刻的印象和经验。反过来，通过一定线条的组合，人们就能联想到某种物体的形态和运动。因此，所有造型艺术都非常重视线条的概括力和表现力，它是造型艺术的重要语言。

　　同时为了能够更好地表现造型和动作的张力，线型也是表现手段之一，线可以使造型具有沉甸、厚重、垂度感；同时也可以使其变得灵动、飘逸、洒脱。相同的纸笔，不同的线型便可以引起截然不同的视觉和心理感受。线条练习的基本方法是，初学者可以先用长线"虚勾"，用松动大胆的笔触画出整个外形的剪影。再由局部的一点出发，用"实勾"推画。局部推画要在脑子里通过想象把握外形，并呈现到纸上。眼睛不能只看着笔，要时时关照着已画完的部分和将画的部分。这样才能顺利准确地圈回落笔，回到起点。同时，线条要精到，注意线的次序，可适当将线转化为面，使角色具有体积感。但注意线条要随着体积和起伏走势来运用和安排，不要断断续续。最后要说的是，大多数的动漫造型线条要挺、滑、有节奏、粗细均匀，纸面要干净无污渍。可以先照着一些较为简单的动漫人物或动物之类的进行临摹，提高自己绘画时线条的平滑程度和流畅度，接着就是对着一些较为复杂的角色进行训练。但这同样需要大量的练习和坚持不懈的努力，才能够达到理想的效果，如图所示。

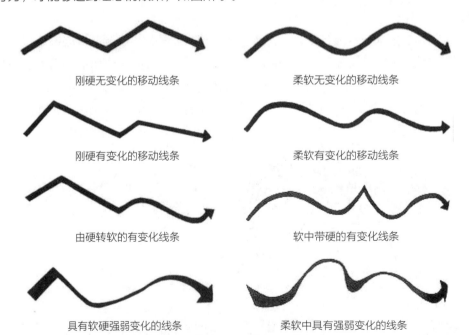

上图为动漫作品中常见的线条表现形式。

　　但有的人把线条本身看得很重要，于是花费大量的时间进行单纯的线条练习，例如直线、曲线、波浪线、螺旋线、弧线和顺时针及逆时针的运笔练习等。不能说这些练习

都没有必要，但单纯地进行线描的练习不如结合人物造型来得更好，这样可以一举两得。因为单纯的线只是一种手段，没有属性。它只有在塑造形体时才会产生无穷的魅力和生命力。线是为造型服务的。通过线与形的结合，在角色造型能力不断提高的同时，线条的技艺也会得到不断的提高。

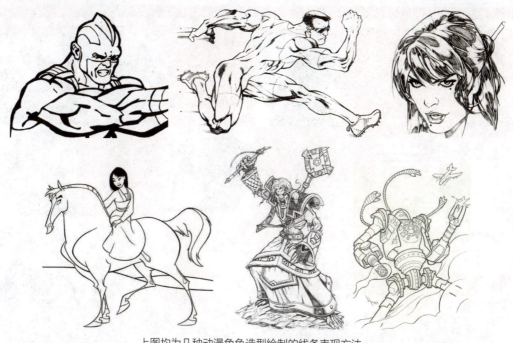

上图均为几种动漫角色造型绘制的线条表现方法。

上图均为线条与色彩相结合的表现。

初学者在进行线条的练习时，先学会用细线精到地刻画，宁繁勿简为好。也有的观点是线描越简练越好，但这些都要根据动漫作品所要表现的风格而定。线描和素描不同，要刻画对象就要线条准确，想虚过去是不行的。这就需要深入浅出，从深入的繁杂中脱颖而出的简练才能做到准确不空洞。

第6章
动画角色造型的服饰与配饰设计

- 动画角色造型的服装
- 动画角色造型的发型、胡须与饰物
- 动画角色造型的道具设计

动画角色造型的发型、服饰、配饰等设计，最能给角色的设计增光添彩。不同的服装表明角色不同的身份，而不同的饰物能体现角色不同的爱好特征。这些设计要求不仅要具美观性，同时还要兼具功能性，如图所示。

上图分别为日本动画大师宫崎骏的动画角色，从图中造型的发型、服饰和配饰的搭配，反映了每个角色所处的年代、年龄和地域环境等。

6.1 动画角色造型的服装

动画作品中角色的服饰穿着，是动画角色造型设计的重要表现手段之一，不能忽视这一具有很大影响力的设计因素。服装的款式、色彩必须与空间环境的色调一致，并符合剧本要求，才能体现出服饰的设计在动漫整体艺术效果中的意义和价值。服装的款式

结构、色彩搭配、面料的处理可以有效地刻画角色的社会地位、职业分类、文化层次、生活习惯、个性爱好、民族地域等。不仅如此，现在在现实中动漫服饰已经成为时尚的一种方式、一种潮流。无数动漫迷非常喜欢具有个性化、标新立异的服饰，已经把它作为这个时代属于自己个性的符号，如图所示。

上图为三维动画片《美食总动员》中的角色服饰设计，相信没看过该片的观众也能够对这些角色的职业一目了然，留心的观众甚至对片中厨师的等级都能够区分出来，服饰设计的功能性得到了充分的体现。

上图为日本动画片《海贼王》中的角色设计，从中通过每个造型的服饰能够清晰地分辨出角色当前所进行的各种运动，这些都是源于对生活的观察。

6.1.1　动画角色服饰设计的表现方法

动画片中的角色服饰美轮美奂，这些都是角色设计师们丰富的想象力和创造力的体现，如何设计这些美丽、朴实、科幻的服饰？它们又是怎样被表现的呢？如图所示。

第6章 动画角色造型的服饰与配饰设计

上图为一组较为完整的动漫角色服饰设计图。整体着装的款式和局部细节设计得都很到位。

上图为日本动画大师宫崎骏的动画片《天空之城》中的角色设计，从不同角度能够看到角色着装的样式以及一些配饰。一般情况下，角色的服饰设计往往会和角色的转面设计相结合，通过各个不同角度，能够充分了解到角色所穿服饰的具体款式和细节以及穿戴方法。

上图为《驯龙高手》主角小嗝嗝的造型设计，角色设计师根据故事情节的需要，从头到脚将小主角"包装"了一番，包括发型、头盔、内衫、皮毛坎肩、靴子等，以及背篓、火把等道具。

上图为三维动画片《驯龙高手》中的角色设计，左图为手绘设计草图，右图为三维的模型实现，手绘图中将服饰的样式设计得细致到位，在三维建模时才会将造型制作到设计师理想的效果。

当进行服饰设计时往往是对角色外形整体的设计，可以说角色造型设计师又是个服装设计师。一个动画角色从头到脚，都是设计师设计的内容。穿什么颜色的衣服、带什么材质的手套、踏着什么样式的鞋子等，如果不能在一个完整的造型身上体现出这些细节来，就需要把它单独提出来，细致描绘，让后续动画师了解到具体的造型样式、花纹、色彩等，如图所示。

上图为动画片《天空之城》中的角色设计，该角色设定稿中，就是将角色的服饰局部放大绘制，来表现胸口处具体的服装花纹图形，同时也将服饰的色彩细化。

上图是角色换装后的服饰细节设计。

上图为《天空之城》部分角色的外形设计，造型设计师在这组人物整体服饰设计之余，又将特定角色的头部配饰进行了细节的刻画。

上图为三维动画片《功夫熊猫》中的一组拟人化犀牛配角设计，能够看出角色造型师让每个角色身穿相同职业的铠甲，但每只犀牛服饰的细节又不相同，手拿的兵器也不相同，并且仔细观察每个犀牛角的形状也不一样。它们都是凶狠的犀牛士兵，但是又都具有自己的特点。

6.1.2　动画角色服饰设计的思路

在动画角色造型设计中，有些特定角色的服饰是具有性格化的、标志性的。有时甚至一出现这个角色的服装和配饰，就能叫起这个角色的名字，甚至想起这个动画片的某个动作场景或故事情节。这些造型不乏正面的英雄和反面的坏蛋，如图所示。

上图分别为动画片《铁臂阿童木》和《超人特工队》中的造型，阿童木的"火箭腿"，勾起了很多动漫爱好者们童年的回忆。一家子的超人特工们，从大到小更是齐装上阵，穿上了标志性的"改良版"超人服饰。

上图为蝙蝠侠特有的服饰，想想看很多类似的角色在头脑中浮现，蜘蛛侠、美国上尉、绿巨人、奥特曼等都具有自己标志性的服装。

上图中的每位造型的服饰都具有诡异的特点，他们分别是《僵尸新娘》《千与千寻》中的角色。片中的这些角色虽古怪，但是他们的外形服饰也都是来源于生活，并得到了一定的夸张而已。

上图为动画片《名侦探柯南》中的主人公造型，从中能够看到同一角色的不同服饰变化。

动画的服装设计，重点在于样式和材料的综合运用。在样式上，运用服装的复杂和简单的对比、华丽与朴实的对比、精致与粗犷的对比、高雅与粗俗的对比等艺术处理手段，能够强化动画片中人物角色的戏剧化特点，也能够较好地塑造人物的个性、情趣和职业特点，如图所示。

上图中角色的着装，从左至右依次是不同影片中角色的简约、时尚与烦琐高贵的对比。

上图为动画片《海贼王》的角色着装，从左至右都是一个角色，但是通过对服装款式、繁简的不同设计，让角色具有了情景感，更能体现出情节场景的变化。

在材料上，运用皮革、丝绸、羽毛、粗布、金属等不同质感的材料，去塑造不同性格和职业的角色，并反映不同的季节、环境的变化，如图所示。

上图为一组轻薄材质服饰的设计，类似于这种材料的还有丝绸等材质，它们往往能够清晰地勾勒出角色真实的体型和结构，让角色的外形轮廓暴露无遗。

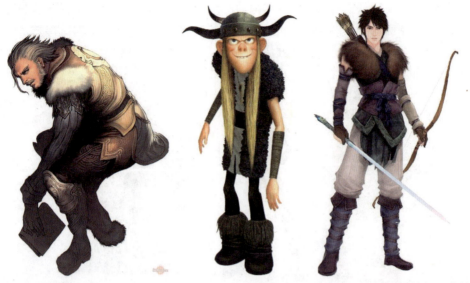

上图中每位角色的着装具有皮毛、铠甲和粗布的特点。往往在角色服饰设计时,多种材料的巧妙运用,能够让服装的款式更丰富,层次感更强。

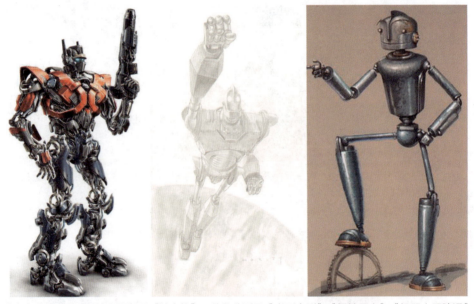

上图中角色的着装从左至右可谓都是"铁皮将",他们分别是《变形金刚》《钢铁巨人》《机器人历险记》中的造型。他们的外形虽然设计的繁简程度不同,但是基本的设计方法还是一样的。

上图为动画片《钢铁巨人》的角色设计，图中可以看到角色设计师针对造型的特殊部位，进行了深入描绘和文字上详细的说明。

在设计中，重要的是需要设计者充分的想象能力，经常会把一些虚幻的造型和角色与服装结合起来，产生出富于感染力又独特的服饰造型。

6.1.3　动画角色服饰设计的类型

服装具有象征和标识的作用。而同一个角色在不同的时间与场合的着装，也体现了该人物的生活环境、性格及各种习惯。这样的服饰决定了角色的色彩属性，让角色在动漫场景中起到色彩对比或调和的关系。根据剧情的需要，服装大体可分为不同民族、不同历史、不同地域、不同时空的魔幻类服饰以及时装类的服饰等。

1.民族服装

世界上民族众多，都有各自鲜明的民族文化，各民族服装也呈现出绚丽多彩的形式特征。它是一个民族文化的重要组成部分，其民族的历史、文化习俗、地域等都对服装的视觉效果产生重要的影响。每个民族都有自己的故事、传说，所以在动漫角色服装设计上就可以直接从民族服饰宝库中汲取素材，如图所示。

上图为动画片《千与千寻》中角色身着日式风格服装的造型设计。

上图的角色分别穿着具有中国、苏格兰、日本风格特点的服饰。

上图的角色分别穿着具有印第安、韩国、夏威夷风格特点的服饰。

2.历史服装

每个历史朝代都有其特有的服装形式来代表它特有的时代。这其中不仅仅包括各个时代的历史故事，还包括神话、传说等多种题材的故事情节。动漫创作如果想介于这些情节之上，在服饰与美术设计上就必须对这一朝代的文化、服装建筑等进行深入的研究，这样才能设计出贴合时代的动漫游戏、影视、绘画作品。当然，各个国家都具有自己不同的历史发展阶段，这就要看故事题材的定位，根据创作的需求去搜集大量的资料，如图所示。

上图分别为动画片《大力士海格力斯》和《花木兰》中的角色设计，图中的服饰具有明显的年代感和民族感。

上图分别为动漫游戏《三国无双》中的角色造型,造型的服饰明显地反映了民族文化与朝代的特点。

上图分别为几个不同国家的角色造型,每个角色都身着具有本民族和时代特点的服装,能够看出这些造型的服饰,符合了情节的需要,自然地与故事背景融为一体。

3.时装

时装可以是简单的日常生活服装,也可以是抽象的创造,要建立在创作的需要与表现风格相统一的基础上,达成整体上的共识。在为动漫角色进行时装设计的过程中,要考虑着装的季节,角色的性别、年龄、民族、体型、职业、性格、社会地位、经济能力、对生活的态度等,这些都影响角色着装的视觉效果。同时,还要确定服装穿着的自然地理环境和社会人文环境等因素,如图所示。

上图从角色的服饰上能够感受到,所表现的故事情节是现代题材的动画影片,特别是右图服装的款式现代感很强。

上图为日本动画片《苹果核战记》中的角色设计,服饰设计上给人一种未来感,材料上也是多种材质结合运用。

上图的角色服饰从学生到时尚男女,这些衣着打扮都源于我们的日常生活。例如反映职业的服装,包括工作服、运动服、军装等,还有一些关于家居、办公室、晚会等不同场合的服装,使角色能够融合在相应的场景之中。

4.魔幻服装

　　魔幻服装可以分为未来世界的服装和非人类角色的服装。非人类角色包括外星人和拟人化的昆虫、动物、植物、鱼类、器物等。很多初学者认为魔幻类的角色绘制起来比较有难度,它不仅仅需要扎实的绘画基本功,同时还要具有丰富的想象力与创造力。其实,想画好这类造型也并非难事,最重要的一点就是需要角色设计师具有一双敏锐的眼睛,能够深入生活,在平凡的生活中去寻找和发现设计的素材和灵感,如图所示。

上图中，魔幻造型的服饰来源于现实生活中的人物服装和道具，只是将这些服饰穿在了变形的魔怪身上而已。需要注意的是，他们的服装一定要符合他们特殊的结构，要让这些体型奇异的怪兽们穿得舒服、合理、好看。

上图中的角色服饰，都是将常见的服装经过重新的设计和组合，让角色看上去更具有超现实的魔怪效果。

6.2　动画角色造型的发型、胡须与饰物

头发与胡须也是影响角色设计的元素，不同的发型和胡须能够让观众了解这一角色内在或外在的性格特征。而发型和胡须的样式表现也是要靠在生活中不断地积累素材和细致观察，并且通过不断地练习总结出来的。

在动画角色发型图中通常包含发型的转面、发型的体积结构、发型与头部的配合关系、发型的动态造型等，如图所示。

上图为同一男性不同发型与胡须的变化设计图,一个角色根据情节的需要,在一部动画作品中并不是一成不变的,就如真实生活中的事物一样,我们会变换自己的穿衣打扮、改变发型、化妆、蓄须等,而在动画片中这些都会随情节的需要而变化,这些变化后的效果,就需要角色设计师在做基本造型的同时,设计出他们的变化造型。

上图为宫崎骏动画片《红猪》中的角色设计,能够看出不同性格的角色留着不同风格的发型和胡子。胡子不仅是男性表现不同年龄的标志,也是反映人物性格的辅助工具,不同的胡子具有不同的特点,长而白的胡子有慈爱的感觉;八角胡显得阴险、狡诈等。而发型也是反映角色性格的重要标志之一。

上图为同一女性不同发型的变化设计图,从某种角度来讲,角色设计师不仅仅要为一个动画片设计出不同的角色,他应该是一位发型师、化妆师,是深入生活的观察者和创造者,让所设计的造型在每一个特定的情节环境中散发着迷人光彩。

上图中在角色造型师的笔下,长发女孩显得淑慧文静,而短发或奇异的发型给人以精干、果决、时尚或叛逆的感觉。这些都是源于观察的积累,在此基础上对一根根琐碎的头发进行归纳概括,让每种发式都与头部成为一个整体。

在饰物的表现中，其中包括女性的耳环、漂亮的发夹等首饰，因为角色的喜好不同选择的样式也就不同，如图所示。

上图为动画片《红猪》中的女性角色设计，图中不仅对角色发型的不同角度进行设计，同时也设计出了这个造型的耳环、项链、帽子等配饰。角色的发型和服饰等设计往往也都是结合该角色的转面设计进行的。

上面左图为动画片《霍尔的移动城堡》中的角色造型设计；右图为《千与千寻》中汤婆婆的角色设计。这两个设计稿主要针对角色帽子、服饰和细节的描绘，服装不仅表现角色的职业年龄等，这些不同程度的细节绘制和设计，为影片后续不同的景别和镜头变化以及角色动态的描绘做了充分的准备。

上图为动画片《天空之城》中的角色造型，图中主要针对角色的头部进行了设计，其中包括男性角色的帽饰、衣领、胡须等，女性角色头饰等。角色设计师在设计这些细节时，往往需要将这些配饰的多个角度不同的造型细节展示给后续动画师。看似是平面上的绘制工作，实际上需要设计师具有极强的空间感。

上图也是《天空之城》中的一组角色头部设计，虽然这些造型在片中不是主要角色，但是能够看到设计师让每个角色都各具特点，片中他们的职业类型相同，也都是上了年纪的男性，但是他们配有不同的帽式、蓄着不同的胡须，这就让这组角色的外观既统一又有了变化。

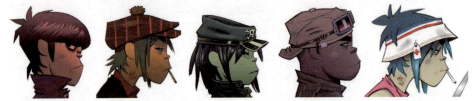

上图中的男孩们分别留着不同的发型，并佩戴着不同的帽子，从这些搭配中能够反映出每个男孩的性格与喜好。

作为动画角色造型设计师来说，要想设计好这些发型和配饰的最好方法就是平时刻意收集一些发型、饰物、时装等书籍，或是相关图片和杂志；再不然就是到商店、市场进行实物的拍摄，将平时积累的所有的资料都整理保存起来，在设计需要时就可以根据所要设计的角色外形特点，添加相应的饰物。

6.3 动画角色造型的道具设计

在动漫影视作品中，经常看到角色在表演的时候，佩带着各种各样的道具，如鞋子、手套、围巾、首饰、手机、手包、武器等。这些不起眼的物件往往体现了角色本身的身份地位、情趣爱好等特征，也是角色思想精神的一种写照。常常将这种道具称为随身道具。

随身道具既要体现情节中所交代的地域特点和生活气息，又要达到很好的审美效果。一般情况下角色佩戴的道具体量有时很小，但却很精致，它是动漫作品中细部特写的一个重要方面，如图所示。

上面几幅角色的道具具有一定的功能性。如图中的斧头、提灯、佩剑等都辅助表现了角色的职业和身份。

第6章 动画角色造型的服饰与配饰设计

上图为宫崎骏动画片《红猪》中的角色造型设计，在图中能够看到角色们身上穿的服饰和佩戴的武器，说明了一些必要的道具设计，能够更进一步反应角色的身份和职业。

上面两图均为动画片《风之谷》中的道具设计，为了情节和镜头的需要，设计师们将这些配饰从各个角度上都设计得细致入微、一丝不苟，甚至包括道具中需要运动的部分和拆卸的方法，都清晰、充分地设计和表现出来。

由于随身道具的种类繁杂，大大小小，多种多样。在设计时，一定要根据剧本和情节的要求，不能随心所欲胡乱搭配，一定要把握好多和少的这个度。可以将道具分为实用和装饰两种类型。有时也经常把实用的和非实用的结合起来，把大体量的和小佩件配合起来，把不同用途、各种材料的道具配合起来，有目的、有取舍地运用。

6.3.1　实用类道具

实用类道具是指和角色有关的随身道具。在动漫作品中，它主要是交代动画角色在片中的职业特点。在进行设计时，就要考虑到道具的大小尺寸和角色形体的关系，如图所示。

上图中，渔夫的鱼叉、演奏家的乐器、大侦探的烟斗和放大镜、拳手的拳击手套等都成了展示角色职业身份的实用型道具。

武器、机械战车等道具则是体现角色职业类型的又一重要因素。在战争类题材的动画片中，一个战士的武器具有强烈的象征意义，特别是刀剑枪支，不仅仅要符合时代、民族的特点，也象征着角色的一种精神的浓缩。在设计细节和使用方式上要具有威慑的气势，如图所示。

上图中，角色佩戴的枪支武器、眼罩、眼镜等，表现了角色身份的同时，也反映了角色的性格、地域与时代感。

6.3.2 装饰类道具

装饰类道具是指在动漫作品中，除了必需的随身道具之外，有时还要设计一些比较能体现角色个性的装饰品。这类装饰品可以作为角色个人爱好的表达。在设计时需要注意的是，要掌握好道具的大小、繁简的尺度，如图所示。

上图中拉拉队员手中的花球、我爱罗后背的葫芦以及少女手中的布娃娃各自兼具着不同的功能、美化以及展现兴趣爱好的作用，塑造了每个角色鲜明的个性。

有时候手杖、背包等，能够成为动漫作品中的亮点。因此，在设计时必须考虑道具在使用上、安排上的繁简关系。太多的道具会使人产生误解和杂乱之感。

6.3.3　道具的材料质感

在道具设计时，除了要考虑道具的大小、比例等造型因素外，还要考虑在材质上与角色的搭配，如图所示。

上图中，在很多动漫游戏中，设计师根据不同角色所处的历史时代以及职业等级特点，相应设计了不同的武器和道具。为了清晰地让玩家辨认出这些装备，在道具质感上，要尽可能表现得清楚详尽。

第7章

动物角色造型设计

- 动物角色造型设计的基本绘制方法
- 动物角色的类型与设计思路
- 动物的拟人化表情和动作

在许多动漫影视作品中，不仅仅只有人物作为主要角色，常常还会出现动物做主角或配角的情况。这些有趣生动的动物角色同样给整个动漫作品添加了无限的光彩。尽管它们多以拟人的形象出现，但动物本身的自然特征与外形特征是必不可少的，这就需要动画角色设计师了解并很好地掌握自然界动物的造型特征、动态特征、结构与解剖知识。而这里对于动物解剖知识的了解，不必学习整个骨骼结构的所有细节，但想把动物画好也不能一点不了解，要学会将动物骨骼进行简化。要经常把所学的动物骨骼与肌肉的知识和真实的动物进行比较，并且动物在运动过程中结构的变化也是观察和学习的重点，以便为后续动物角色的原画绘制和创作设计打下良好的基础，如图所示。

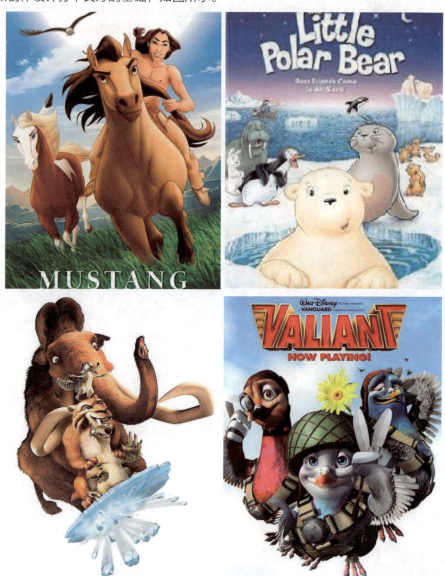

上图中都是以动物为主要角色的动画片，分别是《小马王》《小北极熊》《冰河世纪》和《战鸽历险记》，能够让大家回忆起的动物造型还有很多。米老鼠和唐老鸭、狮子王、小鹿斑比、兔八哥等，都是十分经典的卡通动物形象，它们甚至被制作成玩具等商品。

7.1 动物角色造型设计的基本绘制方法

　　动漫中的动物角色造型设计与人物造型设计相同，首先是对要描绘的动物进行大量的资料收集，对所要设计的动物结构进行分析与研究，将复杂的结构进行归纳与概括。其次，确定身体的大致比例，勾勒出角色的动态线。再对头部、躯干等大的部分用几何形体的方式勾勒出来。最后依次添加细节。如图所示，以迪士尼卡通动物造型的绘制方法为例。

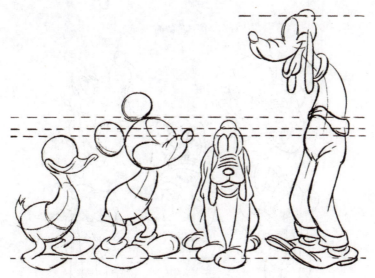

（1）首先，将剧本情节要求的角色进行比例搭配的设计。

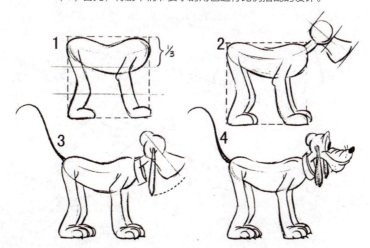

（2）逐一将角色按照人物角色的设计方法，用动态线和几何形体归纳概括的方式进行设计与绘制。大体可分为头部、躯干和四肢三大部分。

（3）进行角色不同角度的转面设计。

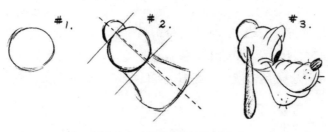

（4）角色头部结构的细节刻画。

（5）角色表情设计。

（6）角色常规动作设计。

（7）角色非常规动作设计。

上面几幅图为一套动物角色设计的基本步骤图，可以看到动物的角色设计与人物的角色设计流程大致是相同的。还可根据需要，添加角色的手、脚、服饰等设计，如图所示。

上图为迪士尼的唐老鸭角色，设计师将鸭子的多处进行了拟人化的处理，如给角色穿上了衣服、戴上了帽子、让翅膀变成了手，为了体现鸭子固有的特征，保留了其脚部特有的造型，并设计了脚部走路的多种动作和姿势。

下面几幅卡通动物的绘制图也是经典的迪士尼卡通动物造型，每个可爱角色的诞生，都是经过对真实动物的观察、总结与归纳概括出来的，从图中能够更清晰地看到角色设计师对动物造型的归纳方法，从中找寻规律，帮助我们更快地学会动物角色设计。不难看出在设计绝大多数的动物造型时，都是要先勾勒出代表身体表躯干的动态线，并运用圆形、椭圆、梨形等一些几何图形的组合而成的。然后在此基础之上逐步深化，成为一个较为完善的卡通形象。而要让这些几何形体合理的概括和组合，并成为大家所熟悉的带有情感的动物，是要充分地观察和研究动物解剖结构和生存习性而得来的，如图所示。

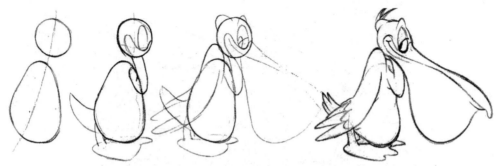

上图由左至右4个步骤，是针对鸟类动物的动画角色设计的绘制方法。

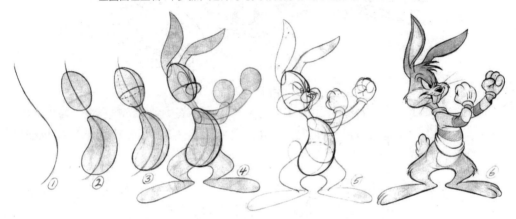

上图由左至右6个步骤，是针对啮齿类动物的动画角色设计的绘制方法。

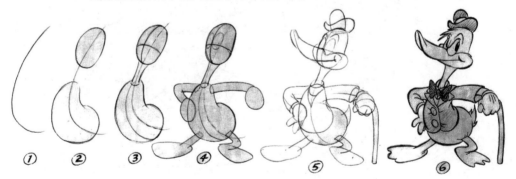

上图由左至右6个步骤，是针对鸟类动物，鸭子的动漫卡通画法。

　　动物角色无论在二维还是三维动画片中，应用都是非常广泛的。这种角色造型在设计的时候，要按照不同的动物特点进行适当夸张。前面已经讲过，不仅仅是拟人化，更要突出动物自身的特点。在进行动物造型设计时，要注意角色的整体设计，不能有明显的拼凑感。很多动漫初学者认为，设计和绘制动物造型要比人物造型难得多，其实不然，画动物和画人一样，重要的是要多观察，经常去动物园或大自然中观察各种动物的形体、运动和习性。同时，关于动物的解剖知识也是非常重要的，多了解动物的解剖知识对于动漫角色造型设计师正确认识动物，归纳相似的动物种类，然后准确表现动物的动作、形态来说都极为重要。

7.2 动物角色的类型与设计思路

对动物进行分析归纳。根据运动方式的不同，我们把动物大致分为蹄类、爪类、灵长类、禽类、昆虫类等。本节将会对动漫中常见的蹄类、兽类与灵长类动物进行相关解剖示意图的展示。

7.2.1 蹄类动物的设计

蹄类动物一般脚上长有硬蹄，有的头上有角，多半性情温顺，容易驯养，身体肌肉壮实，动作稳健，擅长奔跑跳跃，像鹿、牛、羊、马、驴等食草类动物，均属于蹄类。这类动物大部分有比较明显的关节运动，而且幅度较大，动作感觉比爪类、禽类僵硬，如图所示。

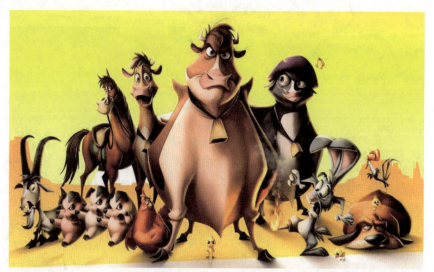

上图中均为美国二维动画片《牧场是我家》中的动物造型，该片的动物多以家畜为主。

上图从左至右分别为美国动画片《小马王》《牧场是我家》《怪物史瑞克》中的动物角色造型，它们分别是蹄类动物马、羊、驴子。

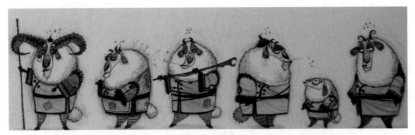

上图为三维动画《功夫熊猫》里的一组山羊角色，这组造型较之前的蹄类动物角色更为拟人化，不仅面部表情生动丰富，并且身体还能够直立行走。虽然都是羊，但每个造型都具有自己的特点。

在绘制蹄类动物的鹿和马时要有整体感，以画鹿为例，鹿在奔跑时，腾空时间比较长，后腿蹬力很大，脊椎比较硬，无太大的变形，尾巴控制平衡，脖子、头部向上运动。下图为常态下的鹿，从图中依然能够感受到它腿部支撑的力量。

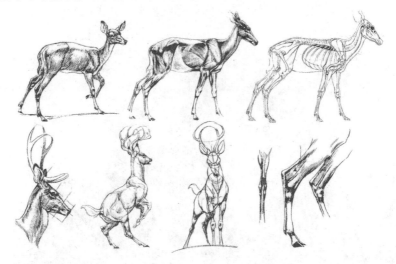

上图分别为蹄类动物，鹿的解剖结构图。

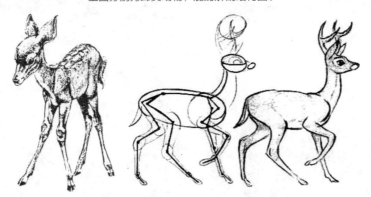

上图为蹄类动物，鹿的写实与动漫分解画法。

在设计类似于鹿和马等蹄类动物时，经常会夸张它们的脸部特征，把宽大的嘴和拉长的脸组合在一起，结合眼睛、耳朵、尾巴等表达角色神态和表情。如图所示，为美国动画片中的蹄类动物造型。

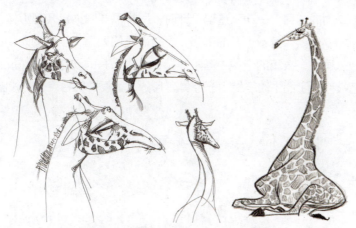

上图为蹄类动物长颈鹿卡通化了的面部细节。

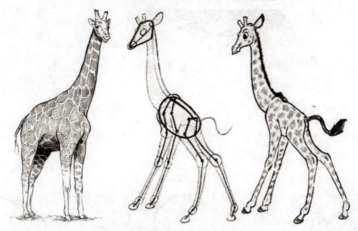

上图为长颈鹿的写实与动漫分解画法。

上图是动画片《马达加斯加》中的动物造型，长颈鹿和河马都属于蹄类动物，可以从动物生动的姿态中，感受到被拟人化的动作与表情。在动画片的设计中，河马的形象往往没有像现实生活中那么肥硕凶猛，而常以可爱憨厚的造型出现，有时甚至充当片中开心果的角色。

牛也是蹄类动物的一种，在动画造型设计时，同样需要归纳出几何形体。下图中，彩色稿的卡通牛，站立身姿，身着人类的服饰，具有人类的表情，手与脚的动作都非常人性化，是典型的拟人画法。线稿的卡通牛基本保持了牛类原有的动作，虽然没有直立或穿上人的服装，但它被夸张了的生动表情，已经具有几分人类表情的特点了，如图所示。

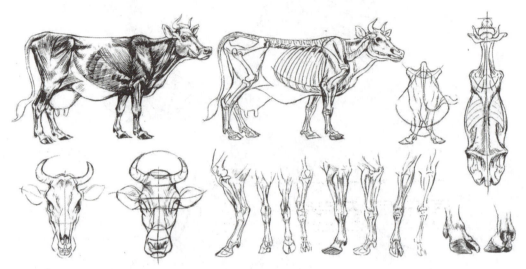

上图为蹄类动物牛的解剖结构图。

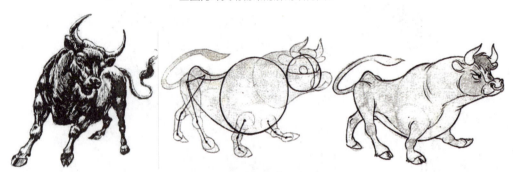

上图为牛的写实与动漫分解画法。

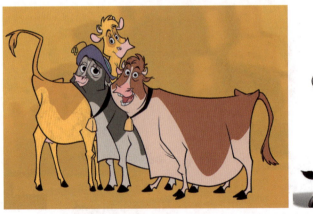

上图分别为动画片《牧场是我家》和《疯狂农庄》中牛的造型。

上面左图为动画片《功夫熊猫》中的公牛魔头造型。右图为被夸张站立的母牛造型。

猪与鹿和马相比，身体浑圆，四蹄着地面积比较大，体态臃肿，不善于奔跑。运动起来，头部、脖子、尾巴没有显著的协调运动。值得一提的是家猪的性格温顺，在角色的设计上多突出可爱善良的特点，有时也会成为被欺负的对象或是美味的盘中餐。野猪造型相对头部差异较大，有獠牙。和圈养的家猪不同，它性情比较凶狠，冲击力很强。如图所示，为典型的圈养猪与野猪的造型对比。

上图为蹄类动物猪的写实与动漫分解画法。猪是大家喜爱的动物，脸上的大鼻子，饱满的体型和憨态可掬的表情使其成为动物角色中重要的成员。

上图是野猪的造型。

上图为动画片《功夫熊猫》中一组猪的角色造型设计，还包括了一只鸭子。角色们大大小小地都和人一样穿上了衣服，用手撑起了伞、拄起了拐杖。在观众的眼里它们除了具有猪的面部特征之外，其他已和人类无差别了。

上图为《牧场是我家》中的小猪造型和《狮子王》中的野猪彭彭一角。片子里的彭彭被角色设计师塑造得乐天开朗、搞笑活泼,有别于以往的野猪形象。

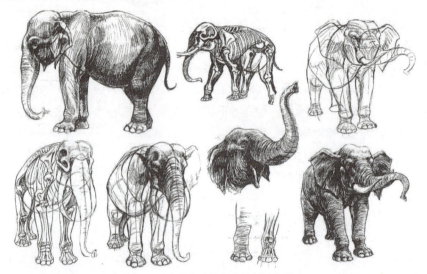

上图分别为蹄类动物象的解剖结构图。

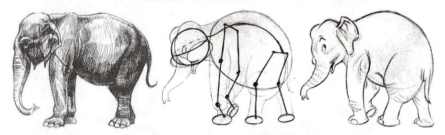

上图为大象的写实与动漫分解画法。

上图分别为动画片《冰河世纪》《小飞象》《霍顿与无名氏》中的大象造型。通过这些不同的大象形象,能够看出设计同一种类的角色,不单单要考虑到它们外形的差异,年龄、生存环境的不同,也是能够直接影响动物角色的外形因素之一。

7.2.2 爪类动物的设计

爪类动物同属于兽类,一般身上都长有较长的兽毛,脚上有尖利的爪子,脚底生长着富有弹性的肌肉,肌肉柔软,这类动物关节运动不如蹄类明显,动作轻快灵活、敏捷、柔和、姿态多变、皮毛松软、擅长跑跳,并有尖利的牙齿。像狮子、豹、老虎、猫、狗等都属于爪类动物。

狮子、老虎的身形魁梧,面部充满霸气,进行角色设计时,需要对它们的身体花纹和面部的结构特点进行仔细的分析和观察,将它们的气质和外形特征把握准确。在突出狮子、老虎威猛时,通常对其锋利的牙齿、犀利凶恶的眼神、飘逸的鬃毛等进行重点刻画,或运用一些夸张的手法来烘托它们不可侵犯的霸气,如图所示。

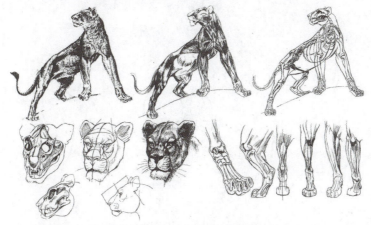

上图分别为爪类动物狮子的解剖结构图。

上图为狮子的写实与动漫分解画法。

上图分别为《狮子王》《冰河世纪》《马达加斯加》中不同动画片的狮子形象,虽然都属同种动物,但可以从角色被拟人化的外形、动作、表情神态中了解到它们阴险狡诈、乐天开朗、阴郁多愁等不同的性格特征。

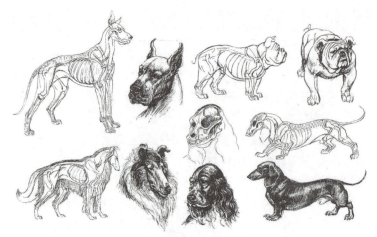

上图分别为爪类动物狗的解剖结构图。

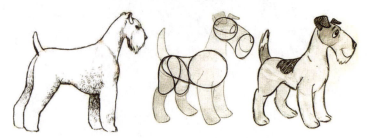

上图为狗的写实与动漫分解画法。

上图从左至右分别展示了狗类的动画角色造型。由于狗的种类繁多,设计时可以针对不同品种的狗的外貌特征和习性进行夸张变形的设计。

 相对于老虎、狮子而言,猫的体型很小,在设计中可以有意强调身上的花纹和四肢短小的比例,如图所示。

上图为爪类动物猫的写实与动漫分解画法。

上图中分别为动画片《加菲猫》《怪物史瑞克》《跳跳虎》中的不同猫科动物形象,设计时依据猫科动物的身体结构和花纹分布,对身体、头部比例做出适当夸张,还可以将爪子夸张成为人的手,创造出比较可爱的角色形象。

7.2.3 灵长类动物的设计

灵长类动物属于高智商动物群,仅次于人脑的发达水平,它们眼眶朝向前方,有对修长的四肢,手指和脚趾分开,大拇指灵活,鼻短,尾长,行动灵活轻便,像猴子、猩猩、狒狒都属于灵长类动物。而在一般人的印象中灵长类动物灵活好动,在树林间穿梭自由。它们的身体形态与长相以及动作都与人类最为相似,因此进行动漫角色设计时对灵长类动物的拟人化设计也是最容易、最出效果,如图所示。

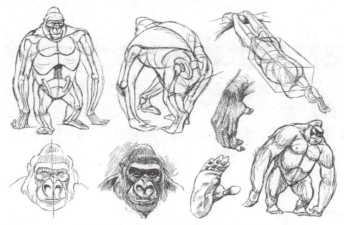

上图分别为灵长类动物猩猩的解剖结构图。

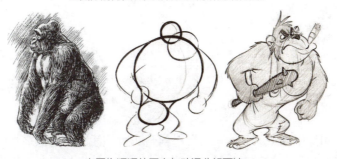

上图为猩猩的写实与动漫分解画法。

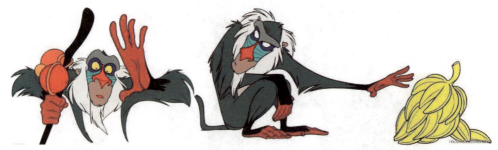

上图为《狮子王》中的老狒狒造型,角色的手部非常拟人化,设计的动作姿态也非常生动。

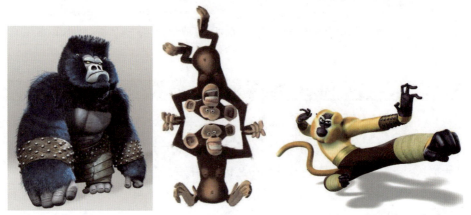

上图分别是针对灵长类动物大猩猩、猴子的不同造型设计。设计师根据情节的需要可将相同的动物塑造得具有不同的外形和性格以及不同风格的面部表情。

7.2.4 鸟类动物的设计

鸟类动物可以根据身体的大小分大型类和小型类两种。大型类也可叫作"阔翼类",像鹰、信天翁、海鸥等体积较大的鸟。这种鸟翅膀展开比身体大,具有很强的滑翔能力,翅膀扇动呈曲线运动,爬升能力高,能借助空中的气流上升、下降。如图所示,猫头鹰的翅膀具有"阔翼类"的特点。

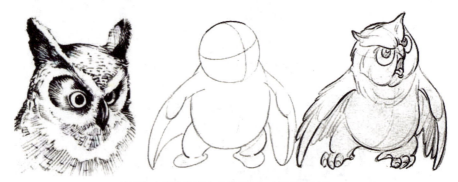

上图为鸟类动物猫头鹰的写实与动漫分解画法。

鸵鸟是鸟类动物中体型最大的鸟,它不具有飞行的能力,主要靠长而有力的双腿、双脚来行走、奔跑。在进行动漫的外形夸张时,往往将鸵鸟的腿与脚作为重点。当然,

它细长的脖颈也是特点之一，长着类似脖颈的还有天鹅、仙鹤、火烈鸟等。虽然鸵鸟的翅膀不能使它展翅高飞，但也具有一定的平衡功能，有时也经常做展翅飞舞的动作，如图所示。

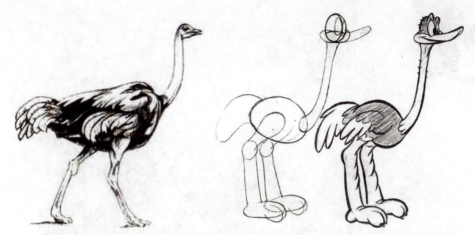

上图为鸟类动物鸵鸟的写实与动漫分解画法。

麻雀是一种在动画作品中显得十分机灵的小型鸟类，它的体型小，翅膀和头部及表情变化都很丰富，根据情节的需要，在进行角色设计时可以突出它灵巧机智的性格特点。在对它进行外形的夸张时，常常把它的头部与身体的比例一分为二，制造出非常可爱乖巧的效果。这种画法，也适合其他小型鸟类或各种幼鸟，如图所示。

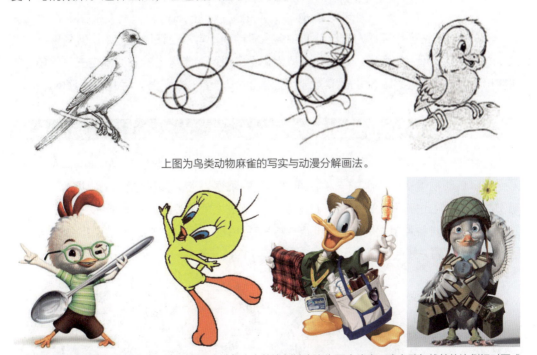

上图为鸟类动物麻雀的写实与动漫分解画法。

上图分别为鸟类动画片中的形象，可以看出小鸡与小鸟的比例被夸张为两个头高。唐老鸭与战鸽的比例相对要成年化一些，同时它们的服饰搭配更人性化。翅膀都被夸张演变成了人手，能够辅助做更多的动作。

上图分别为啄木鸟伍迪、《马达加斯加》中的企鹅以及其他迪士尼风格的鸟类动画角色形象。造型中以左边啄木鸟伍迪的造型更为拟人化，中间企鹅的面部表情趋于人性化，右边的造型更贴近于生活中写实的形象。

上图为《战鸽历险记》中一组鸽子的角色设计。

写实的鸟类造型和运动方式在动漫中会经常用到，常常会在动画片中真实再现鸟类的动作形态以及飞行中的姿态。而另一种拟人化更多借用鸟类身上的某些部位去强化角色的动作和表情。例如鸡的眼睛、冠和尾巴以及翅膀的动作都成为这一角色用来表演的途径。

7.2.5 昆虫类动物设计

昆虫类动物种类繁多，每一种都有着自身的结构，这一类动物的共同特点是人眼能够见到的所有动物类别中最小的一种。通过真实的观察，它们除了体型有别之外，在足、翅、眼、触角上也有很大的区别。这些区别，也成为角色设计师进行外形夸张设计的重要部位。只有对各种虫类的结构与运动规律有足够的了解，才能设计出造型生动自然的昆虫类动画形象，如图所示。

上图分别为写实类的昆虫。

上图为三维动画片《虫虫特工队》中的虫类动画角色，它们被设计得比真实的昆虫色彩更为鲜艳。复杂的面部构造和身体结构都被设计师们归纳得简约明了、生动可爱，体型上具有昆虫特点的同时，面部又很拟人化，能够让观众和昆虫们拉近距离，产生共鸣。

我们注意到在进行昆虫的面部设计时，许多昆虫的眼睛都有很多的复眼，而夸张变形后的卡通昆虫造型，一般都是将这些复眼归纳成了一个整体，让每只昆虫的复眼都变成了生动可爱的会说话的大眼睛。这种造型塑造的方法概念性、拟人性很强，甚至将虫子的腿脚都简化成了两肢或四肢，如图所示。

上图为动画片《功夫熊猫》中螳螂的面部造型，人一样的一对大眼，不用说话，就表现出了角色内心的丰富变化。

上图的卡通昆虫造型中能够看出，现实生活中同一种类的昆虫很难分辨出不同之处，但是在动漫角色设计中，就要将同种动物赋予不同的性别与性格，让它们保持同类的基础上，让每一个角色都具有生动鲜明的特征，让观众能够感受到明显的区别。

7.2.6 两栖、爬行类动物设计

两栖类动物最大的特点是既能够生活在陆地上也能在水中生存,像这样的动物有乌龟、鳄鱼、青蛙、鸭嘴兽等。蛇、变色龙等属于爬行类动物。在将它们进行动画角色设计时,一般可以根据动物本身的天性来进行夸张。如乌龟给人的感觉动作缓慢、憨厚;青蛙乐天可爱;鳄鱼凶狠、残暴;蛇狡猾、阴险等。当然,在动漫作品中也有正义的鳄鱼和蛇,乌龟有时也会机灵可爱。这都取决于创作上对角色的定位和情节上的需要,如图所示。

上图中为写实与卡通的乌龟造型。

上图为动画片《功夫熊猫》中乌龟的造型。

上图为动画片《功夫熊猫》中的鳄鱼造型,让人一看到它就有一种毛骨悚然的感觉。

上图是《功夫熊猫》中的蛇小妹造型,从中能够看出,设计师根据情节的要求,保持蛇类的基本外形不变,将蛇的面部和道具进行了拟人化的夸张设计。虽然没有手脚,但是设计师找到尾巴作为设计点,用尾巴来拿雨伞,充当手的功能。

7.2.7 其他类动物的设计

除以上介绍的动物以外，还有一些动物由于特殊的造型特点和运动方式，要根据自身特征和剧情要求的性格来进行适当的夸张，并且还要考虑动画作品中不同动物种类之间的对比关系，如图所示。

上图为啮齿类动物兔子的写实与动漫分解画法。该动画形象为兔八哥的造型。

上图中前面两个为《冰河世纪》里的松鼠造型，虽然都属于同一种动物，但是角色设计师却能够通过外观的不同设计，让观众区分出角色的性别与性格。后面两个角色也都进行了拟人化的设计，除了直立的身体和夸张的表情，肢体的动作和道具、配饰等也都具有人性化的特点。

上图为《功夫熊猫》中的角色设计，这两个造型已经很人性化了。

龙的造型分为真实的恐龙与幻想的龙。各国的"龙"造型，融合了多种动物的特征组合而成。在西方很多怪兽的造型中，常常把人、蝙蝠、狼、大象、野牛等动物进行了夸张组合。不单单是动漫作品，在很多电影里也设定了很多魔兽、精灵类的角色。在观

看这类角色时，常常发现这些角色是把一些动物的夸张变形进行组接而形成的新形象，如图所示。

上图分别为《驯龙高手》中不同龙的造型设计。这些龙是在以恐龙为原型的身上，加以夸张变形而成的。

上图为《驯龙高手》中龙在各个不同生长阶段中的造型设计。

上图分别为二维动画片《花木兰》中的中国龙造型、美国三维动画《冰河世纪》和德国三维动画《小恐龙诞生记》中的恐龙造型。

在很多动画片中，鱼类的动画角色造型大多都是保留了原有的外形特点，重点在头部上下足功夫，夸张面部和表情，如用夸张的大眼和尖牙等来反映不同品种鱼类的习性特点，如图所示。

上图均为三维动画片《海底总动员》中的造型角色设计，可以直观地分辨出每个角色的正与恶、凶残和善良。

7.3 动物的拟人化表情和动作

7.3.1 动物的拟人化表情

以动物为原型,按照人物的比例关系、运动方式和表情去塑造角色,赋予动物各种动态表情。不同的物种因此也会表现出丰富多彩的形态,这也是这种造型设计的奇妙之处。

动物的拟人化表情要参考人物的表情来进行,对于人物表情的分析与夸张,以在本书前面的章节进行了讲解。而对于动物表情的刻画,首先最重要的一点是如何将动物根据其面部结构进行概括、归纳,合理地将面部拟人化,之后才能涉及将人的表情赋予动物,使人们了解动物的心理变化,如图所示。

上图中的小狗面部就与人类五官所做出的表情极其相似,与人不同的是,小狗的耳朵得到了更有效的夸张,它能够做出配合表情的更复杂的动作。随心情的变化而变化。生活中狗的牙齿一般较为锋利,但在此也得到拟人化的处理,使其显得更加乖巧可爱。

上图中豺狗表情的刻画极尽夸张到位,这组表情把这一动物的凶狠、狡猾和设计师赋予其略带神经质的特点表现得淋漓尽致。这里值得注意的是,同是表现微笑与愤怒,不同种类的动物会根据自身的特点呈现出不同的效果,夸张的幅度也会因此有所差别。

上图为动画片《狮子王》中的狮子造型。同一狮子在不同的环境下会做出不同的表情动作,而不同的狮子从表情、神态和色彩上也各自具有鲜明的性格。

上图为狮子拟人化表情的画法。

7.3.2 动物的拟人化动作

　　动物情感的表达，除了丰富的面部表情以外，还需要夸张的拟人化动作进行配合，这样能够使造型的动作更加生动活泼。因此造型设计师想让角色像一个真正的演员一样去表演，就不能只做动物面部的研究，要从角色的整体上下功夫，如图所示。

上图中小狐狸的拟人化表情，显得十分可爱。一般来讲，狐狸在生活中给人狡猾、凶残的感觉，并非人见人爱。但在动漫角色设计中，设计师可以根据情节创作的需要，通过造型与表情的设计，主观上将它变成一个温顺可爱的小动物，类似于这种情况，也是动物角色设计中非常常见的。

上图为动画片《功夫熊猫》中师傅一角的常规动作设计。

上图为动画片《功夫熊猫》中熊猫阿宝一角的武打动作设计。通过阿宝的这些动作让我们一下子就感受到了中国武术的一招一式。出拳、踢腿每个动作都很到位，就仿佛一个胖子在练拳一样，动作和表情的搭配也反映出了阿宝乐天的性格。

上图为动画片《马达加斯加》中狮子的造型。这种我们生活中常见的凶狠、强悍的狮子，能够从它的表情与肢体动作中看到它被赋予了人类善良、乐观的性格。

上图中，除了鸭子的面部做出拟人化的愤怒、惊恐、得意等表情以外，它身体动态、手、脚、尾巴等都紧密地配合着表情的变化。这些表情与动作都是内心情感的统一表达。

7.3.3　动物的拟人化服饰

通过上面内容的讲解，了解到动漫影片中的卡通动物角色大多都是拟人化的造型，

为了把动物角色塑造成人物角色一样，来和观众交流，更好地达到与人沟通的效果，除了角色的表情、体型、动作上都要进行拟人化的夸张之外，给动物们穿上各式各样的服装，配上各种各样的道具，就更能体现出人性化的特点，服装甚至能够配合故事情节的需要把这些动物分成不同的性别、年龄、职业等。值得注意的是，设计师要让人的衣服穿在所设计的动物造型身上，首先要好好研究动物的不同形体特征，先设计好不穿衣服的卡通动物的基本造型，在此基础上再设计服装的样式和大小等，要依据已经设计好的基本造型，让服装服帖、舒适地穿在动物们的身上。如果服饰感觉没有穿戴好，那么对结构的理解可能还存在问题，如图所示。

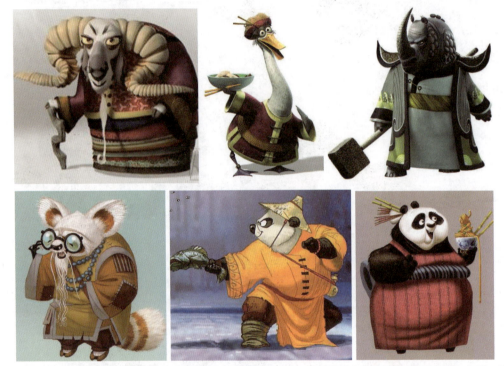

上图都是《功夫熊猫》中的角色设计，通过每个角色穿着的服装，能够辨析出每个角色大致的性别、年龄、职业、喜好。多观看研究经典影片中的动画角色形象，也是学习动物角色造型设计的方法之一。

动画角色设计(第二版)

Animation Character Design

考试题库

考试题库

一、单项选择题：在每小题的备选答案中选出一个正确答案，并将正确答案的代码填在题干上的括号内。

1. 动画艺术与所有艺术形式一样来源于()。
 A. 绘画 B. 生活
 C. 戏剧 D. 劳动

2. ()是一部动漫作品的灵魂所在，是创作成功的基础，它引导着整个故事情节的发展。
 A. 角色造型 B. 动画场景
 C. 分镜头 D. 剪辑

3. 2008年，美国出品的三维动画片()是一部以中国功夫为主题的美国动作喜剧片。
 A.《9》 B.《喜羊羊与灰太狼》
 C.《玩具总动员》 D.《功夫熊猫》

4. 动画形象设计中的形式设计包括()。
 A. 性格塑造与形象的表现 B. 服饰道具的设计
 C. 形式发现和形式创造 D. 角色与场景的融合

5. 1877年埃米尔·雷诺发明了()，他是世界动画的先驱者。
 A. 光学玩具 B. 活动视镜
 C. 影戏机 D. 逐格拍摄

6. 布莱克顿非常重视剪辑工作，从1908年至1913年剪辑了一组连集片()。
 A.《真实生活景象》 B.《闹鬼的旅馆》
 C.《光亮的哑》 D.《一张滑稽面孔的幽默姿态》

7.《幸运的兔子奥斯瓦尔多》是迪士尼制作的()。
 A. 第一套系列动画片 B. 第二套系列动画片
 C. 第一部动画短片 D. 第二部动画短片

8. 堪称木偶动画王国的()自20世纪40年代以来生产动画片已近万部，其艺术水平在世界享有盛誉。
 A. 法国 B. 美国
 C. 捷克 D. 俄国

9. 加拿大动画大师诺曼·麦克拉伦，用(　　)手法拍摄了动画片《云雀》。
 A. 手绘　　　　　　　　　　　　B. 木偶
 C. 立体　　　　　　　　　　　　D. 叠化

10. 中国第一部有声唱片动画(　　)中的造型，是由中国动画片开山始祖万氏兄弟创作的。
 A.《大闹天宫》　　　　　　　　B.《小蝌蚪找妈妈》
 C.《铁扇公主》　　　　　　　　D.《鹬蚌相争》

11. 写意类的角色造型往往出现在(　　)的动漫作品中。
 A. 先锋类和实验类　　　　　　B. 魔幻类
 C. 写实类　　　　　　　　　　D. 拟人类和卡通类

12. 美国三维与实拍技术相结合的电影《变形金刚》中的角色属于(　　)类造型。
 A. 写实　　　　　　　　　　　B. 虚幻
 C. 卡通　　　　　　　　　　　D. 写意

13. 要想画好(　　)应当注意到，它是由人体动作变化产生的，是外形上最明显、衣服与身体贴得较紧的部位。
 A. 比例　　　　　　　　　　　B. 结构
 C. 动态线　　　　　　　　　　D. 造型

14. 人体绘画和雕刻的标准比例是(　　)个头长。
 A. 4-6　　　　　　　　　　　　B. 7-8
 C. 9-12　　　　　　　　　　　 D. 2-3

15. 视平线一般是指画者(　　)时与眼睛高度平行的假设线。
 A. 仰视　　　　　　　　　　　B. 透视
 C. 俯视　　　　　　　　　　　D. 平视

16. 直线向远处延伸到无限远时，消失为一点，称消失点，也称(　　)。
 A. 视点　　　　　　　　　　　B. 距点
 C. 灭点　　　　　　　　　　　D. 交叉点

17. 在各种透视中，视觉冲击力最强的一种是(　　)透视。
 A. 一点　　　　　　　　　　　B. 三点
 C. 两点　　　　　　　　　　　D. 平行

18. 色环的任何直径两端相对之色都称为(　　)。
 A. 补色　　　　　　　　　　　B. 间色
 C. 原色　　　　　　　　　　　D. 复色

19. 间色又称(　　)。
 A. 补色　　　　　　　　　　　B. 第三次色
 C. 复色　　　　　　　　　　　D. 第二次色

20. 迪士尼出品的众多可爱形象，如米老鼠和唐老鸭采用(　　)的造型比例。
 A. 七头身到七个半头身　　　　　B. 九头身九个半头身
 C. 三头身到三个半头身　　　　　D. 六头身到六个半头身

21. 日本动画片《苹果核战记》中的角色设计，服饰设计上给人一种(　　)，材料上也是多种材质结合运用。
 A. 未来感　　　　　　　　　　　B. 民族感
 C. 历史感　　　　　　　　　　　D. 时尚感

22. 动漫作品当中的角色造型如同在故事片中的(　　)。
 A. 导演　　　　　　　　　　　　B. 演员
 C. 化妆师　　　　　　　　　　　D. 分镜师

23. 俄罗斯经典彩铅动画(　　)，彩铅的风格使整部动画片充满了诗意的叙述。
 A.《小鸡快跑》　　　　　　　　B.《种树人》
 C.《僵尸新娘》　　　　　　　　D.《别惹蚂蚁》

24. 美国动画片《料理鼠王》中的两个主人公造型属于(　　)。
 A. 黏土动画　　　　　　　　　　B. 偶动画
 C. 三维动画　　　　　　　　　　D. 二维动画

25. 动画片《超级无敌掌门狗》中的造型属于(　　)。
 A. 二维动画　　　　　　　　　　B. 三维动画
 C. 剪纸动画　　　　　　　　　　D. 黏土动画

26. 下列属于水墨动画片的是(　　)。
 A.《小蝌蚪找妈妈》　　　　　　B.《阿凡提》
 C.《疯狂美丽都》　　　　　　　D.《神笔马良》

27. 2009年制作的(　　)中的两位主人公展示了小男孩儿罗素和78岁的老人卡尔的造型，从中能够看到两者服饰样式和色彩的设计，合理地增添了角色道具设计，更好地塑造角色的性格特征。
 A. 二维动画片《鬼妈妈》　　　　B. 二维动画片《飞屋环游记》
 C. 三维动画片《飞屋环游记》　　D. 三维动画片《鬼妈妈》

28. 下列属于温瑟·麦凯创作的动画片是(　　)。
 A.《闹鬼的旅馆》　　　　　　　B.《恐龙葛蒂》
 C.《史前的悲剧》　　　　　　　D.《可怜的比埃罗》

29. 莱尼格绘制的世界第一部最长剪影动画片《艾哈麦德王子历险记》，该片于(　　)绘制完成。
 A. 1981年　　　　　　　　　　　B. 1899年
 C. 1901年　　　　　　　　　　　D. 1926年

30. 特克斯·艾弗里是美国制作(　　)的代表人物。

A. 实验动画片 B. 写实动画片

C. 暴力动画片 D. 卡通动画片

二、多项选择题：在每小题的备选答案中选出二个或二个以上正确答案，并将正确答案的代码填在题干上的括号内。

1. 动画造型可以是(　　)。
 A. 人 B. 点、线、面
 C. 动物 D. 具象的、抽象的

2. 常见的主流动画角色造型包括(　　)。
 A. 平面的绘画形象 B. 计算机制作的二维形象
 C. 立体的偶像 D. 计算机制作的三维形象

3. 动画角色设计，要以文学剧本对(　　)描述为依据。
 A. 服饰 B. 环境
 C. 角色 D. 道具

4. 动画形象的内涵设定包括(　　)。
 A. 形式发现 B. 性格塑造
 C. 形式创造 D. 形象的表现

5. 布莱克顿首先拍成逐格拍摄的动画片，包括非常成功的(　　)。
 A.《一张滑稽面孔的幽默姿态》 B.《魔笔》
 C.《闹鬼的旅馆》 D.《光亮的哑》

6. 迪士尼于1935—1966年摄制的部分动画片包括(　　)。
 A.《仙履奇缘》 B.《睡美人》
 C.《小飞侠》 D.《忠狗101》

7. 下列属于英国制作的动画片是(　　)。
 A.《动物农庄》 B.《毛线的故事》
 C.《黄色潜水艇》 D.《雪人》

8. 下列属于俄罗斯动画大师特罗夫创作的动画片是(　　)。
 A.《雾中的刺猬》 B.《老人与海》
 C.《美人鱼》 D.《巨人杀手杰克》

9. 下列属于加拿大动画片的是(　　)。
 A.《两姐妹》 B.《沙城堡》
 C.《和母鹅结婚的猫头鹰》 D.《代表胜利》

10. 下列出自宫崎骏的作品有(　　)。
 A.《龙猫》 B.《千与千寻》
 C.《风之谷》 D.《铁臂阿童木》

11. 为了满足观众的审美情趣与口味,如今动画片的形式越来越多,按动画角色造型的属性来划分,分为()。
 A. 写实类 B. 虚幻类
 C. 拟人类 D. 写意类

12. 关于动画速写的基础训练,下列说法正确的是(),从而创造鲜活的动态艺术形象。
 A. 研究规律,提炼概括生动的形象 B. 体验表现具有生命力的形象
 C. 表情特征及形体关系和动态特性 D. 培养准确生动的造型语言

13. 根据绘画的需要,了解和掌握影响外形结构、运动方式的肌肉就可以了。为此,需从以下几个方面来了解()。
 A. 了解它的生物构造
 B. 了解它的作用和动作是什么
 C. 了解它的位置和活动范围,始自哪里,嵌入哪部分
 D. 了解它的外形、形状和相应的大小

14. 在透视关系中,()构成了透视关系的三要素。
 A. 视点 B. 物体
 C. 画面 D. 消失点

15. 使用三点透视绘制,一般都会呈现出()的视角。
 A. "仰视" B. "俯视"
 C. "平行" D. "垂直"

16. 动画角色造型的色彩在整个动画设计要素中有着极其重要的作用,它受()的影响。
 A. 剧情的发展 B. 环境气氛
 C. 角色情绪 D. 角色动作

17. 国际通行的分类是将所有色彩归纳为()。
 A. 单色系 B. 无彩色系
 C. 杂色系 D. 有彩色系

18. 叠加型的三原色是指()。
 A. 红色 B. 蓝色
 C. 绿色 D. 黄色

19. 下列选项中对和谐色调描述正确的是()。
 A. 画面由含同色的复色构成,有助于强化淡雅、素净的效果
 B. 画面由色彩突出,冷暖对比强烈的色彩组成,强调饱和度对比度
 C. 画面由消色(指白、灰、黑色)配以其他色彩,有助于强化调和之感
 D. 是画面由降低了饱和度的对比色构成,有助于强化纯洁之感

20. 色彩对角色造型的塑造体现在()。
 A. 结构的表现 B. 立体感的表现
 C. 动作的表现 D. 质感的表现

21. 有时为了达到不同景别的要求，能够准确、细致地绘制出角色的不同角度，常常要针对()等特殊重点部位做出转面的设计。
 A. 头 B. 脚
 C. 手 D. 躯干

22. 角色的表情主要集中在()的运动上。
 A. 嘴角 B. 脖子
 C. 眉毛 D. 眼睛

23. 学习动画角色表情设计，需要()，久而久之会对表情的设计驾轻就熟。
 A. 在生活中观察人们的各种表情变化，随时留心收集各种素材
 B. 自己去表演、体会角色的心理活动和五官的运动
 C. 建立表情资料库
 D. 用一面镜子观察并画下自己所能表现出来的各种表情，再进行夸张变化

24. 事实说明能够成为好的商业动画片，下列说法正确的是()。
 A. 引人入胜的故事剧本
 B. 还要有形象生动、富有个性和特点突出的角色形象
 C. 具有吸引观众的角色，是影片经久不衰的前提条件
 D. 主要看剧本，造型不重要

25. 下列哪部动画片角色造型的服饰设计采用了中国元素？()
 A. 《功夫熊猫》 B. 《风之谷》
 C. 《千与千寻》 D. 《花木兰》

26. 下列属于三维动画片的是()。
 A. 《动物乐园》 B. 《浪漫的老鼠》
 C. 《马达加斯加》 D. 《铁臂阿童木》

27. 导演、动画家兼设计者谢恩·艾克推出的意识流实验性动画短片《9》，影片主角的设计是由()组成，给人一种颓废感。
 A. 拉链 B. 纽扣
 C. 别针 D. 麻布

28. 下列动画片中由二维动画衍生为三维动画的是()。
 A. 《蓝精灵》 B. 《机器人总动员》
 C. 《加菲猫》 D. 《光头强》

29. 下列属于特克斯·艾弗里创作的动画角色的是()。
 A. 《兔子布格斯》 B. 《小飞侠》

C.《小鸭达菲》　　　　　　　　D.《肥胖小猪波尔基》
　30. 下列属于英国动画大师制作的动画片是(　　)。
　　A.《黄色潜水艇》　　　　　　　B.《动物农庄》
　　C.《人鱼》　　　　　　　　　　D.《雾中的刺猬》

三、判断题：判断每小题的对错，正确的画"√"，错误的画"×"，并将答案写在括号内。

　1. 动漫形象不受形体上的限制，而在于他是否被运用于动漫行业当中，并以动漫角色的方式表现出来。（　　）

　2. 角色造型设计作为动漫作品的前期设计的重要环节，是影片成功与否的重要因素之一。（　　）

　3. 动画的造型是什么样的，完全都取决于中期创作时的构思与设计。（　　）

　4.《功夫熊猫》其景观、布景、服装甚至食物均充满了中国现代元素。（　　）

　5. 动画中的人物、角色、场景、道具以及一些特殊的效果都是人为设计并创作出来的。（　　）

　6. 动画造型的形式与风格借鉴了很多的艺术表现形式，它永远都是和其他艺术门类一样，是在继承和发展中不断进步与成熟的。（　　）

　7. 布莱克顿是电影艺术发展史上富有革新精神和创造性的导演、组织者、制片人、演员、动画制作人之一。（　　）

　8. 动画大师迪士尼的第一套系列动画片是《米老鼠和唐老鸭》。（　　）

　9. 早期的动画家同时也是著名的连漫画家温瑟·麦凯的作品涉及动画和动漫两种形式。（　　）

　10. 加拿大动画大师诺曼·麦克拉伦的《云雀》获得国际16次褒奖，他使用精巧的灯光与摄影合成使起舞的演员通体透明，产生强烈的空间造型感染力。（　　）

　11. 虚幻类的造型虽然不可能在现实生活中与人类共存，但其造型特征也都是来源于生活，是设计师在现实中所获得的灵感。（　　）

　12. 动漫速写应当捕捉角色最具有代表性的运动，抓住角色最为生动的动态瞬间，同时还要再加上记忆补充完成角色设计。（　　）

　13. 在进行动漫角色造型设计时，对结构的研究和理解不是十分必要。（　　）

　14. 在角色设计中，首先要求对人物的比例关系有精准的把握。这对年龄的塑造起着至关重要的作用。（　　）

　15. 肌肉附生于骨骼之上，我们必须懂得每一块重要肌肉的位置和动作，才能全面了解人体的形状。仅仅从表面上描绘肌肉的外形，会使人误入迷途，因为肌肉并非以固定和连续的界线显示其外形。（　　）

　16. 视点是指画者站立的位置。（　　）

17. 远近纵深关系是物体透视变化的条件。（　　）
18. 两点透视是完美的透视，不受任何限制，没有缺陷。（　　）
19. 在画面中为了表达某种效果或者烘托某种气氛，让画面元素的色彩即不同又协调统一。（　　）
20. 色彩的明度可用黑白度来表示，越接近白色，明度越高；越接近黑色，明度越低。（　　）
21. 用明暗差别而形成的色彩对比称为冷暖对比。（　　）
22. 动画角色造型的设计主要以写实为主。（　　）
23. 一般来说，头部占身体的比例较大，容易刻画丰富的面部表情，塑造的性格比较灵活，感情比较丰富，年龄特征偏小。（　　）
24. 动画角色造型的发型、服饰、配饰等设计，最能给角色的设计增光添彩。（　　）
25. 《一个犯罪的故事》和《拍片记》两部都是俄罗斯动画师所制作的动画片。（　　）
26. 《南方公园》中的极简造型，让观众在看过动画片后依然过目不忘，角色的识别度很高。（　　）
27. 英国动画史的先驱者当属布赖恩特·弗莱尔。（　　）
28. 加拿大动画大师诺曼·麦克拉伦创作的动画片《双人舞》，获得国际6次褒奖。（　　）
29. 1978年创作的《一无所有》是动画大师凯洛琳·丽芙的作品。（　　）
30. 侯德曼1977年拍摄的动画片《沙城堡》，以3盒沙子一举赢得奥斯卡最佳动画片奖。（　　）

四、填空题

1. 动画_____就是一切用于动漫的影视作品、游戏、书籍、玩具中的造型。
2. 一部成功的动漫作品能吸引人，首先是要具有优秀的_____。
3. 设计师在创作角色时，不仅仅是对_____的设计，同时也让每一个角色都具有_____特点，让每一个形象都如同一名演员那样具有自己的表演风格，从而使角色更加_____。
4. 在对_____深刻理解的基础上，运用美术的造型手段进行塑造，并充分发挥动画表现手法的特点，才能创造出符合剧本精神的_____。
5. 动画角色设计，包括形象的_____和_____。
6. 皮影戏表达了对_____的憧憬，富有_____色彩。
7. 特克斯·艾弗里是美国制作_____的代表人物。
8. 手冢治虫的动漫作品，改变了以往日本漫画的格局，他用各种崭新的表现手法创立了_____，使得漫画成为一种极富魅力的艺术。
9. 中国动画片开山始祖万氏兄弟成员由_____、_____、_____组成。

10. _____类造型是指现实世界中不存在的,是被人们_____的、_____的形象。这些形象往往来自于神话传说,以及人们的梦境和幻想。

11. 往往在动漫速写训练中,要解决的一个目的是将生活中的自然形象转换为审美实践,迅速提高自己的_____和对形象的_____,在生活中积累大量的形象素材,归纳消化,通过联想创造形成鲜明的艺术形象。

12. 动漫速写与速写的练习方法有相同之处,同时也有自己的特点。一种是_____,另一种是_____。

13. 人体各种姿势比例,站姿约为_____头长,坐姿约为_____头长,弯腰姿态约为_____头长,席地坐姿约为_____头长。

14. 正常人拥有_____骨头。要画好角色,首先要了解人体骨骼的知识,因为骨骼是人体固定的支架。

15. 肌肉在人体上的外形由三方面情况决定_____、_____和_____时的状态。

16. _____能帮助我们将真实的想象表现为图像,从而很好地表现出物体的立体感、空间感。

17. 体积、外形相同的两个物体,由于空间位置上的不同,其透视现象表现为_____的物体比较大,_____的物体变得比较小。

18. 三点透视又称_____,在画面中往往有三个消失点,其中有两个在_____,还有一个消失点在_____。

19. 有彩色是由光的波长和振幅决定的,波长决定_____,振幅决定_____。

20. 以红、橙、黄等暖色为主的画面称为_____,其有助于强化_____、兴奋、_____、活泼等效果。

21. 动画角色造型设计的色彩因素包括_____、_____、_____、类型、环境因素。

22. 对于动画角色造型创作而言,人体比例标准并不是一成不变的,当设计师记住_____之后,就能够更清楚如何灵活地去把握这些准则,并灵活地运用。

23. 角色的表情、外形与动作等共同塑造角色的性格,尤其在_____与_____中更为重要。

24. _____是影响角色面部表情运动的主要因素之一。

25. 不同的服装表明角色不同的_____,而不同的饰物能体现角色不同的_____。这些设计要求不仅要具美观性,同时还要兼具_____。

26. 《龙猫》是日本动画大师_____的作品。

27. 作为一个合格且出色的动漫角色设计师,不但要有扎实的_____,而且要有丰富的_____和敏锐的_____,更需要全面综合的_____。

28. 在动漫角色造型设计中,头部是夸张和表现的重点,人类头部的骨骼分属为三个

部分，即脑颅骨、面颅骨、内颅骨。对外形影响的主要只有两部分，一部分是_____，另一部分是_____。

29. 为了绘画和表现造型的方便，常常把脸型的肌肉群_____。

30. 俗话说_____是心灵的窗户，也是表达情感的重要器官。它和_____的不同设计能感受到不同角色的性格特征，例如生气、凶狠、邪恶等。

五、名词解释题

1. 写实类造型

2. 拟人类造型

3. 动画速写

4. 透视

5. 一点透视

6. 无彩色系

7. 有彩色系

8. 原色

9. 色彩的基调

10. 非主流动画角色造型

11. 立体造型

12. 手绘造型

13. 动画角色造型

14. 虚幻类造型

15. 写意类造型

六、简答题

1. 动画角色设计的是什么？

2. 动画角色设计的依据是什么？

3. 动画角色设计都包含哪些内容？

4. 皮影戏的造型特点是什么？

5. 水墨动画的特点是什么?

6. 动态速写的方法步骤是什么?

7. 什么是两点透视及其作用是什么?

8. 角色造型面部表情设计的作用是什么?

9. 表情与肢体语言的关系是什么?

10. 动画角色服饰设计的类型有哪些？

11. 动画角色造型服饰设计的意义是什么？

12. 比较传统手绘造型与立体造型的区别是什么？

七、论述题

1. 动画角色设计的意义与功能是什么？

2. 动画角色造型设计师应具备哪些素质？结合实际情况谈谈如何培养自己的动画修养。

3. 动画角色造型设计师应具备哪些专业技能？结合实际情况谈谈如何提高自身的专业技能水平。

4. 分析说明影响动画角色造型设计的色彩因素有哪些？举例说明。

5. 简述如何才能做好角色造型的面部设计？

6. 谈谈如何提高动画角色造型设计的表现力？

7. 谈谈如何才能画好手、脚部的造型？

8. 浅谈早期动画史上中国和日本造型风格的代表人物及特点是什么？

本书提供的配套立体化教学资源请扫描前言里的二维码下载。

定价：59.80元